U0017465

For Roxi

Royce 洪裕鈞 著

DRIVEN BY DESIGN
有道理的設計
設計師 CEO 的跨線思考

有理推薦

和 Royce 共事的一段時間，讓我真正體會「好的設計」原來是一家企業
──甚至是整個社會──競爭力的重要成分。我一開始還以為設計家的最
高職務是企業的「設計總監」，後來從企業的實際經營績效和價值承諾
來看，我們慢慢明白好的設計師的思考其實是 CEO 的思考，我們因而
邀請 Royce 擔任公司的執行長，帶領整個企業。Royce 強調好的設計是
「有道理的設計」，也就是試圖達成某種目標的「願景」，設計就是這個
願景的表達，美麗的外觀只是這個過程的自然結果，並不是目的。這樣
的概念，對我來說，是極其珍貴的體會；對正在尋求轉型的台灣，更是
一種前瞻性的觀念。現在 Royce 把他的心路歷程書寫成冊，我猜想可以
給許多人帶來全新的視野。

詹宏志　PChome Online 網路家庭董事長

得知 Royce 終於要出書了，我很興奮。這還不是一般的書，是一本探
討設計的好書。設計書通常收錄太多照片、或太少智慧，尤其在這個網
路時代，很少有一本書擁有嶄新而原創的設計觀點。而在這本書裡，
Royce 提供了非常豐富的觀點……這本書會讓你更了解設計，它是一場
閱讀的饗宴。我發現自己站在巨人的肩膀上。透過 Royce 的書與視野，
我看到了更美好的地平線。

包益民　The Brand Partner 創辦人

臺灣的設計要更上一層樓，發揮更大的價值，要將設計擺到對的位置，要有更多經營者能理解設計的道理，也要有更多的設計師有經營的概念，這本書做為兩者之間的橋梁，相信兩邊的人都能欣賞，會心一笑。

溫肇東 政治大學創新與創造力研究中心主任

洪裕鈞的新書《有道理的設計》，是一本坦率、真實也誠懇與讀者作對話的設計書籍。洪裕鈞提出非常貼近在此刻臺灣設計的現實位置，應如何面對自我與眺望未來的觀點，相當值得參考與深思。

阮慶岳 元智大學藝術與設計系系主任

Royce 是愛比科技的總經理，總經理是他的副業，設計師才是他的主業。愛比科技跟其他強調重視設計或者是以提供為設計為本業公司最大不同之處，是 Royce 的態度：「生命就該浪費在創造美好的事物上。」

張淑惠 IPEVO 愛比科技營運長

Royce 整本書寫作的口氣，是我這幾年看本地設計書寫者中最親切誠懇的，忍不住想拍手。

黃威融 《小日子》雜誌總編輯

設計有道理 Too Much Design Is Bad For You

好的設計並不是憑空捏造、自圓其說的「意象」，
而是有道理可循的。

設計有誠意 Design Sense Makes Business Sense

一個產品的設計反映出產品背後是什麼樣的公司、
該公司及其主事者有沒有誠意創造價值。

設計有文化 "Everything You Liked I Liked 5 Years Ago"

文化反映出整個社會的集體思惟，
有什麼樣的文化就會產出什麼樣的設計。

設計有快樂 Designing Happiness

除了滿足功能之外，
讓使用產品成為快樂的體驗已成為設計的基本需求。

眺望更美好的設計遠景

包益民
The Brand Partner 創辦人

得知 Royce 終於要出書了，我很興奮。這還不是一般的書，是一本探討設計的好書。設計書通常收錄太多照片、或太少智慧，尤其在這個網路時代，很少有一本書擁有嶄新而原創的設計觀點。而在這本書裡，Royce 提供了非常豐富的觀點。

這本書出版的時機非常精準。在蘋果與賈伯斯的 iPad 與 iPhone 成功之前，很少企業在乎設計。現在全世界每間公司都在討論設計，卻毫無頭緒。Royce 在書中章節提到，好的品牌來自於好的產品設計，而非好的廣告。膚淺的事後行銷不再是誘惑消費者的成功方程式。如果你是商人、CEO、股票經紀人或設計師，這本書會讓你更了解設計。它是一場閱讀的饗宴。

這本書的成功，有很大部分要歸功於 Royce 獨特的背景。他與臺灣松下電器及普騰電子有極深厚的家族淵源。他是世上唯一一個華人，在大學雙主修平面設計與產品設計，然後成功創業，擔任 CEO，設計許多得獎產品，銷售至全世界。

雖然 Royce 和我有一些共通點，我們都畢業於羅德島設計學院與藝術中心設計學院，我們都是摩羯座。但我發現自己站在巨人的肩膀上。透過 Royce 的書與視野，我看到了更美好的地平線。

設計的價值

溫肇東
政治大學創新與創造力研究中心主任

臺灣的設計業可說於去年的世界設計大會達到最高峰,跨平面、工業及室內設計三個領域的全球會議三十年來第一次合辦,且地點是在臺北。這是臺灣設計圈的榮耀,也是過去一、二十年的臺灣設計實力被肯定的表徵。

近年來我們在國際的設計大賽獲獎無數,但那些得獎產品能成功轉為商品、或在市場中能熱賣者寥寥無幾。設計在臺灣產業中的附加價值仍有侷限,以 ODM 為主的系統廠商能雇用近百位設計人員,已勉強算是對設計的投資與承諾。臺灣的設計服務業一般規模都很小,九成以上少於十人,平均每個設計案的金額不到 20 萬。設計的人多半不擅管理,也難有經營及策略的思考;反之,一般經營者通常不了解設計,對設計的價值並不重視,對設計師的尊重也很有限。

設計的價值要從美工、裝飾,提升到成為產品或解決方案的核心,其價值才能真正凸顯出來,但臺灣較少有這樣的經驗。這當中所需的能耐當然也不是狹隘的設計技巧或方法所能成就的。臺灣同時具有設計的訓練,又是組織的操盤手、或能進入策略的決策圈(總監或副總以上)的並不多。裕鈞身兼設計師與總經理,在本書,他即以設計師 CEO 現身說法。

裕鈞有美國東西兩岸(羅德島及巴沙狄那)最頂尖設計學院的薰陶,從小又在家電世家成長的硬底子,尤其他的四叔洪敏泰

試圖擺脫日本松下束縛，創立普騰及泰瑞經驗，對於長孫的他應有深刻的影響。如今家電巨人松下也面臨經營的挑戰，而他以設計專業出發，其作品創意屢次得到肯定（IPEVO、邵逸夫獎座、及多座 IF、紅點獎），使他得以輕資產（不同於家電廠的重投資）、賣創意、賣智慧的姿態，在設計界嶄露頭角，是企業家第三代獨立成功站起來的一個典範。

我自己和設計的淵源是，從沒有過科班訓練，小學畫過二張油畫，高中校刊、畢業紀念冊編輯。大學除了圖學，還旁聽了建築系四年的評圖。工業工程的工廠布置，後來在芳鄰餐廳 22 家店的平面動線及中央廚房的規劃、菜單設計，多少有些應用。我也察覺到自己對一些設計原則的堅持，如簡單、效率、或空間上的對稱，也算是設計在事業中實際融入了經營的思惟。

裕鈞除在序言中交代他與設計結緣的過程，之後的章節透過他的學養，將設計背後的道理，以及創意背後的「梗」，陳述的深入淺出。我第一次邀他來政大，是參與「未來發生堂」通用設計的座談，之後也陸續在不同場合與他互動，如今他將其設計的理念集結成冊，對如何將設計的價值充分發揮出來，希望能給設計師及經營者有些啟發。

每一個章節的英文標題也都「設計」得很有哲理，很簡潔，中文並不是直譯對照，頗能增加思考的深度。各篇短文許多和時事有關連，讀者很容易可以看到它的設計觀點和價值主張，尤其 B.O.T. (Bet on Taiwan) 一篇更是充滿了創意與反諷。

臺灣的設計要更上一層樓，發揮更大的價值，要將設計擺到對的位置，要有更多經營者能理解設計的道理，也要有更多的設計師有經營的概念，這本書做為兩者之間的橋梁，相信兩邊的人都能欣賞，會心一笑。

設計的核心

阮慶岳
元智大學藝術與設計系系主任

洪裕鈞的新書《有道理的設計》，是一本坦率、真實也誠懇與讀者作對話的設計書籍。尤其難得的，洪裕鈞在書中透過大量個人的實際創作經驗與作品，以及以臺灣在地位置作思考點，提出非常貼近在此刻臺灣設計的現實位置，應如何面對自我與眺望未來的觀點，相當值得參考與深思。

書中以設計為主軸，分別用道理、誠意、文化及快樂作標題，做為全書區劃的四大章。在整個敘述裡，最念茲在茲的，應是對於設計究竟是什麼，其本質與核心的定義以及釐清。洪裕鈞強調設計絕不是無中生有、也不是視覺與意象的再包裝，而是「有道理可循的」。在書中他這樣作闡釋：

「對我而言，設計最主要的目的，並不是運用所謂的美學／時尚質感／裝可愛等表面的裝飾，來討好消費者，應該要能打破成規，成為衝擊現況的力量，並在當下的環境中創造契機，提出新的意義與策略。」

也就是說，要破解外界對設計的錯誤迷思與想像，讓設計能真正回歸到「面對議題和解決問題」的本質與目的。在這樣對於設計核心的堅持下，也提及其他有趣的重點，譬如：在〈太多設計有礙健康〉的文章裡，提醒過度設計的不智與沒有必要；在〈設計一個動詞〉裡，讓我們明白設計物與人的行為模式，

絕對是息息相關的；或是以「娥摩拉」電影為例，說明能真實地去面對人性的各種面貌，對設計者思惟深化的重要性。

另外，洪裕鈞也指出臺灣社會向來過度依賴科技與製造能力的弊端，他說明深為世界各地設計界所依賴的 STEM (Science, Technology, Engineering, Math)，其實還不足以產生出真正的好設計，而必須要再加上 IDEA (Innovation, Design, Emotion, Art)，才能將 STEM 的理性價值真正地發散出去，因為設計不只是技術的創新，更是對於人性與生活的準確回答。

當然在這本書裡，最珍貴的是可以見到洪裕鈞對自己設計作品的現身說法，藉此，也印證了他在書末給年輕設計師的三個建議中，提到如何必須「重新認識設計的力量，讓設計成為主導」的重要性，並明白設計的核心究竟為何與其價值所在，不至於在輿論對設計的盲目歌頌與喧囂中，迷失了設計者的自我。

因為，就如本書的書名所說：「好的設計一定是有道理的。」

總經理設計師

張淑惠
IPEVO 愛比科技營運長

跟 Royce 共事五年。Royce 邀請我寫序，希望我提供「同事」的角度。仔細閱讀書的內容，坦白講我對這本書的「有效性」是有所保留：我花了五年時間才逐漸走完「從知道、有點懂、實際體驗、原來如此」的過程，別人怎麼可能只看這本書就懂了。

生命就該浪費在創造美好的事物上：有道理的設計

IPEVO 有位同事去拜訪舊金山現代美術館採購後，走在美術館旁的大道上，在臉書上感嘆地說「生命就該浪費在美好的事物」上，我看了後搖搖頭，少了「創造」兩個字，加上「創造」就是愛比科技的文化。

Royce 是愛比科技的總經理，總經理是他的副業，設計師才是他的主業。愛比科技跟其他強調重視設計或者是以提供設計為本業公司最大不同之處，不是在營業項目或組織結構，而是Royce 的態度：「生命就該浪費在創造美好的事物上。」

這差別很重要嗎？是的，真的很重要。因為：臺灣這幾年開始重視設計，所謂的「設計」相當於「美化」。做法不外乎：

- 資本雄厚的公司會在內部成立一個工業設計團隊，為了表示重視，把設計團隊從開發團隊拉出，獨立成立一個部門。

- 資本更雄厚的公司甚至會把國外設計公司整個買下來。
- 資本實力沒那麼好，就只好委外設計。

但無論是哪一種做法，到最後一定是成本優先、生產掛帥，設計是口號，設計是服務「成本」，服務「製造」，服務「賺錢」，設計不是服務創造美好的事物與經驗。

長期受臺灣傳統代工、企業以營利為唯一目的薰陶，在愛比這五年最大的文化震撼是 Royce，愛比的總經理設計師，**只關心一件事情：設計創造美好使用經驗的產品**（我相信外人很難理解這句話後面的含意，愛比科技存在的一切都是服務這件事情，不是利潤最大化，不是賺錢，不是市占率，也不是競爭對手。**獲利在愛比是服務設計創造更多美好使用經驗的產品，讓更多人使用**）。

政府喊了十幾年要讓設計成為未來主力產業，始終還是無法跳脫代工製造的思惟，我想，臺灣如果真的想讓「設計」成為未來的主力產業，與其花時間制定空洞產業獎勵政策，不如思考鬆綁限制讓消費者以跟國外一樣的條件使用、體驗更多美好產品的經驗的法令，鬆綁服務政府過時、落伍的產業限制法規。

有道理的設計是很好的開始。

我覺得很幸運跟愛比一起把生命浪費在創造美好事物上。

Q:「Royce，當商業考量與
設計產生衝突時，你如何取得
平衡？」

「Royce，當商業考量與設計產生衝突時，你如何取得平衡？」

身兼公司經營者與設計師，經常有人這麼問我。老實說，第一次被問到這個問題時，我實在是一頭霧水，因為我原先根本不覺得這是個問題……

設計如今已經成為顯學，然而，在一般的觀念裡，常把設計當做增加產品附加價值的方式，不論設計的是一棟建築、一個網站、或一個電子產品。換句話說，設計往往被視為一種包裝──使產品更漂亮，或賦予產品某種特定風格，以便提高產品在市場上的價值。

確實，美化事物是設計的功能之一，但在我看來，設計是一種方法，可以實現新的行為、新的體驗或新的解決方案。對我來說，設計就是商業策略本身；設計可以用來解決成本、技術、生產等種種商業上（以及商業之外）的問題，而非製造問題。每一個設計都會面臨種種的問題與挑戰。我認為這些問題與挑戰都是設計與創新的機會，藉由創意解決這些問題的同時，設計將會衍生獨特的靈魂與意義。

寫這本書的目的在於和大家分享我對設計各種不同面向的看法。這本書一開始先簡單介紹我對設計的思考源自何處。我非

常幸運，得以在工業設計、平面設計、互動設計與建築等許多
不同的設計領域中工作與創作，並且在這個許多規則都重寫的
網路時代，把設計當成我新創事業經營的核心競爭力。

本書分成四個章節，敘述設計的不同面向，
其中穿插我自己設計作品的故事。

設計有道理 Too much design is bad for you
好的設計並不是憑空捏造、自圓其説的「意象」，
而是有道理可循的。

設計有誠意 Design sense makes business sense
一個產品的設計反映出產品背後是什麼樣的公司、
該公司及其主事者有沒有誠意創造價值。

設計有文化 "Everything You Liked I Liked 5 Years Ago"
文化反映出整個社會的集體思惟，
有什麼樣的文化就會產出什麼樣的設計。

設計有快樂 Designing Happiness
除了滿足功能之外，
讓使用產品成為快樂的體驗已成為設計的基本需求。

我必須感謝以下這些人跟一隻狗，他們慷慨相助，
使這本書得以出版：

張淑惠，IPEVO 愛比科技的 COO（營運長，但公司內部都稱
她「大廚」），一開始是她督促我寫出對設計的觀點。

陳郁均在文字上的協助。

遠流的曾文娟和沈維君讓這本書的出版成真。

張碧倚和「元素集合」團隊，
透過設計讓這本書的內容具體成形。

我在 IPEVO 愛比科技及 XRANGE 十一事務所的同事們，
以及我在 PC home 和 AGENDA 的老戰友們。

我的鬥牛犬 Roy，牠讓我更瞭解人性。

我的爸媽，鼓勵我遵循我的熱情。

最後，我要感謝 Grace 張淑征，
不論在設計上或生活上，
她都是我的同謀者。沒有她，
這一切都不會有道理。

Driven by Design
用設計驅動願景

設計啟蒙

四歲時，我第一次在阿公家客廳的牆上畫滿了汽車與飛機，就此開啟了我接下來大半輩子對設計、科技與創新的迷戀。那時我發現自己在幻想各式各樣的情境和概念這方面還蠻厲害的，同時也能將這些想法視覺化，傳達給別人。另一方面因為家庭背景的關係，我從小就接觸到工業設計與產品的研發；而我母親長年致力於

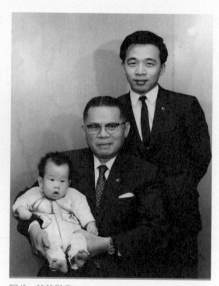

阿公、爸爸與我

藝文與教育的推廣，創立洪建全教育文化基金會，這份對文化與人文的關注，也影響了我之後選擇設計這條路的決定。

不過，我在求學期間可不是個好學生。國高中時期，老師幫我取了一個綽號：「幽靈學生」，因為我實在很少在課堂出現。我大部分的時間都和朋友在一起蹺課鬼混，最後是以全班倒數第二名的成績才勉強從高中畢業……

國中時，有一堂英文課要我們針對未來想做的工作在課堂上報告，而且要訪問一個實際在這個領域工作的人，進一步了解這份工作發展的可能。那時我四叔創立的 Proton 普騰電子剛打入美國市場，得到很正面的評價，並推出了世界第一台黑色的電視機。我得知當時普騰的產品是一個德國人設計的，所以我透過四叔詢問這個設計師可不可以和我談一談。

於是，我認識了知名設計師 Reinhold Weiss 先生。1959–1967 年間，Reinhold 是當時由現代工業設計之父 Dieter Rams 所領軍的德國百靈 (Braun) 設計團隊的成員。他打開了我的世界，讓我見識到能賦予功能一個造形的工業設計。Reinhold 非常親切地和我談了將近三個鐘頭，告訴我一個有理想的年輕人要如何真正成為一位產品設計師。這席談話之後，我很清楚地知道設計就是我的熱情所在，就是我這輩子想追求的。

於是我又多了一個理由蹺課。Reinhold 一開始就告訴我的幾件事之一就是要準備一本多元的作品集，好去申請一流的設計學院。我花很多時間在臺北閒晃與漫遊，觀察、速寫、拍攝周遭環境裡的點點滴滴，特別是車子和人，一步步準備我的作品集。最後的結果跌破大家的眼鏡；雖然我的在校成績

學生時期作品

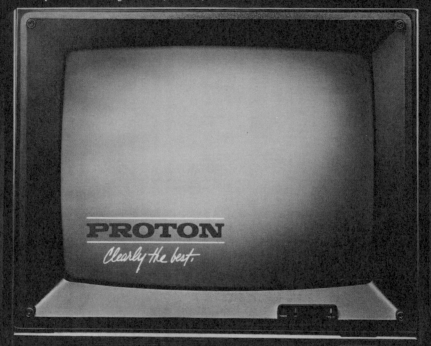

While history has been repeating itself, we've been busy working on the future: perfecting the best color video picture there is.

In fact, the Proton 600M Monitor below was rated "the *best* we've tested" by *Video* magazine. For good reason.

From its inception, Proton Video was designed to deliver more resolution, greater detail, more broadcast image, more depth and correct shapes. For a picture of outstanding color and clarity. With *two separate* audio and video circuits to make picture *and* sound the best they can be.

Ask to see our pure black television receiver/monitors, matching video components and speakers at your nearby Proton Dealer. For his location, call us toll-free, 800-772-0172. ©1983 Proton Corporation. 19600 Magellan Drive, Torrance, California 90502.

PROTON

Clearly the best.

PROTON 600M

SORRY, SONY'

1983 年 Proton 電視於美國 Video 雜誌評比擊敗 Sony 後所刊登之廣告

只有低空飛過畢業門檻，但我在美國申請的六所頂尖設計學院之中，竟然有五家都給了我入學許可。

「不能讓老外看扁了」

我選擇了知名的羅德島設計學院 (Rhode Island School of Design，簡稱 RISD)，主修工業設計。剛到學校時我可說是如魚得水，並不是我多愛學校的課程，比較多是因為終於可以遠離我爸媽的管教。入學第一年我過得自由自在，在學校的表現平平。

大二的某個晚上，我媽打電話告訴我爸爸已是癌症末期。一夜之間，我面對人生、工作和學業的態度有了一百八十度的轉變。我心裡忽然有種強烈的感覺，覺得身為一個在美國的臺灣學生，我不能讓老外看扁了。我父親在我大三那年過世了。休學一學期回臺奔喪之後，我回到 RISD，心中燃著熊熊烈火，下定決心跟設計拚了。

我在 RISD 學到最重要的兩件事，分別為思考的技巧和不需思考的技巧。設計主要是一種思考的過程，RISD 教我如何去觀察、分析，並且能夠解讀問題，進而運用創意想出解決之道。設計的目的不在於讓東西看起來漂亮一點，而是要找出目的背後的意義，然後賦予它一個造形。不需思考的技巧則是一種基礎訓練，透過不同的美學技巧來突顯意義、傳達訊息。設計師在視覺上對色彩、構圖、格式與節奏等等的敏感度已經內化了，可以自在地使用這些視覺元素來傳達設計概念的目的，無論是高雅、訴諸感官、驚人或大膽，早已成為設計者的直覺，不用思考就能運用。

在取得 RISD 工業設計的學士學位後，我繼續在位於加州巴

沙狄那的藝術中心設計學院 (Art Center College of Design)
就讀，並以不錯的成績取得平面設計的學位。Art Center 是
當初我高中畢業申請時，唯一「拒絕」我的學校。這所學校
高度專業與嚴格的設計訓練是眾所皆知的。這個名聲不只反
映在課程規劃上，整個校園與學生的互動之間大概也都瀰漫
著這樣的氣氛。由於我已有工業設計的學位，於是我在 Art
Center 從二年級下學期開始念。入學後的前兩個禮拜我是
獨自一人度過的，不認識任何人，而且所有同學看起來都認
真的要命，沒人想把時間花在一個設計能力不詳的新同學身
上。直到我第一次在課堂上成功呈現了我的作品，班上其他
人才意識到我的存在。那天之後，我在那裡交到一些一輩子
的好朋友，他們也成為各自領域中非常優秀的設計師。

Art Center 的教育將設計師該有的工作倫理與自律深深植入
我的心裡。設計師個人的存在完全取決於他作品的品質，作
品必須具有原創性，同時還必須是解決問題的創新辦法。為
了要達到這個目標，設計師必須投入一切，全力以赴。

回到亞洲

在開始職業生涯之前，我在日本展開了為期十八個月，在
Panasonic（當時稱松下電器）各個不同事業部的設計部門
的訓練，工作地點遍布日本好幾個不同的城市。這段期間，
我學會了日文，也學到了日本人敬業與認真的態度。但是最
大的文化衝擊竟然來自於亞洲對設計的看法！

美國的設計教育告訴我，設計所扮演的角色在於不停地尋求
突破與創新，設計師必須成為創造力的源頭，打破成規，成
為原創和創新產品的推手。但身在亞洲，我很快就感受到設
計師的角色比較像是後來才加上來的，目的只在於替產品包

上一套漂亮的外殼，因為行銷與工程人員早已決定產品核心的功能與規劃。在亞洲（臺灣的這種現象更勝過日本），設計師只是來幫產品穿衣服「加值」的……

在日本的這段期間，除了讓我學習到這種新的業界文化，同時也激起了我對網路與互動設計的興趣。當時我看了麻省理工學院媒體實驗室 (MIT Media Lab) 的創辦者與主持人 Nicholas Negroponte 寫的《數位革命》(Being Digital)，在書中他提到數位領域將如何改變我們的行為、文化及產業。數位世界的潛力，以及如此全面改造典範的機會深深地吸引我；而且我覺得自己所受的訓練：工業設計中思考造形

與功能的理性過程，與平面設計裡視覺元素的感性運用，兩者都和數位介面與互動設計的這個美麗新世界完美地結合在一起。因此，雖然我在傳統的家電製造商實習，我開始在負責的案件中將數位與互動的技術融入給人用的類比產品中，用了許多精力來探討數位及網路科技如何和日常生活結合。

面臨抉擇

十八個月的實習結束後我回到臺灣，卻必須面對職業生涯的抉擇：究竟應該符合一般對絕大多數企業第二代或第三代的期待，加入發展穩固、生產家電的家族企業，還是踏上自己的路，追尋未知的新 (數位) 世界？

我想起過世的父親當初為何沒逼我去念商管或工程科系，而

一口答應讓我去念設計的原因：做為一位成功企業家的長子，我父親有繼承家族企業的義務，沒有別的選擇。即使他後來的表現非常好，但他心裡總有些缺憾。文學與人文領域才是他真正的興趣所在，可是他並沒有機會去發展自己的這一面。

從小生長在一個企業家的家庭環境，我想我或多或少受到長輩們的影響，腦子裡有些創業的想法。然而我知道我還有很多需要學習的地方，如果設計是我的熱情所在，我就必須在設計及其他領域裡努力培養我的能力、累積經驗，並且尋找我真正的使命。

第一份工作

於是我開始找設計相關的工作，特別是和媒體及數位世界有點關係的工作機會（在 90 年代中期，所謂數位設計的工作通常不過是用電腦完稿而已）。經過好幾個禮拜的面試過程後，我被三個單位錄取了——其中一個是擔任《漢聲》雜誌的平面設計；《漢聲》雜誌豐富的內容與獨特的設計全球知名，我想如果我在那裡工作，一定可以好好磨練我在傳統平面設計上的功力，做出很好的作品，但這麼一來我的工作就會停留在一個屬於上個世紀的媒體上頭。另一份工作是在一家大報的資訊部門當設計師，那時候他們正要發行網路版的報紙。雖然他們是臺灣屬一屬二的媒體，但我想如果我在那裡工作，勢必得一天到晚面對大公司內的各種官僚體制，無法真正打破既有限制，設計出嶄新的媒體。

後來我選擇到《PC home 電腦家庭》雜誌工作，從最基層的網站美術編輯做起。那時候是 1996 年，電腦家庭才剛開始建立自己的網站。上班的前一天我還在猛 K 書，學習如何

編寫 HTML 網頁，然後印象中不到一個禮拜，我就負責設計了臺灣的第一個網路廣告（幫 IKEA 做的）。

當時的網頁設計多由工程師負責，大概只有我是設計科班出身，又有機會可以透過設計來實驗各種不同的商業模式。雖然因為 PC home 那時因為剛起步，資源永遠不夠，所有的規劃也總是很臨時，但我發現我在那裡可以學到最多，不只在設計方面，也包括如何透過設計的整合來推動業務計畫。我加入沒多久，《PC home 電腦家庭》雜誌就將其網路部門獨立出來，成為 PChome Online 網路家庭，而我也在二十八歲時成為網路家庭的創意總監。

做為網路公司的創意總監，我認為我的角色在於將公司在商業策略上的目標，和一個活用設計與使用者介面的網站所需的技術連結起來。 我心裡頭有個目標：一旦網路家庭成為臺灣前三大網站，我就要離開，去做自己的東西。三年後，這個目標實現了。

選擇創業

於是我在 1999 年離開了 PChome Online，與三位好友一起成立了網路與數位媒體公司顛睿 (Delirium)。我們在臺北、香港、上海與北京都有辦公室，鎖定的對象囊括全亞洲，我的角色也在過程中由設計師漸漸轉為經營管理者。在 2001年獲得兩千萬美元的創投資金之後，Delirium 併購了馬來西亞／新加坡的網路顧問公司 Cybertouch，並改名為「安捷達」(AGENDA)，後來成為華人世界最大的獨立數位行銷公司，客戶包括 Johnson & Johnson、Pepsi、Microsoft 和 Nike 等等。2008 年，我們將公司賣給了英國的廣告集團 WPP，成為 Wunderman Asia 的一員。

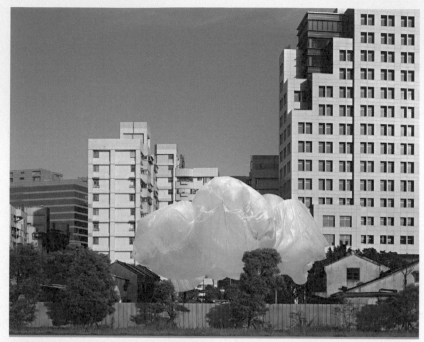

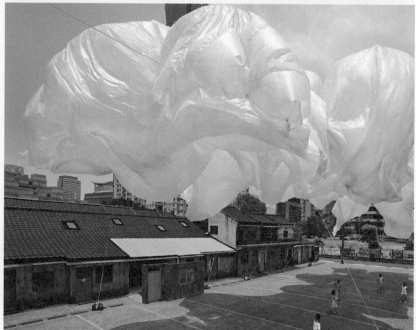

XRANGE 十一事務所作品：The Cloud (2008)

Delirium 與 AGENDA 提供的服務為各企業客戶規劃與打造網路策略。每一個客戶的公司形態、經營項目及營運目標都不一樣。經過這幾年的顧問服務，我們也累積了各行各業幾百家公司的 business know-how，練就了一身透過設計的力量實現商業策略的武功。

2003 年，我遇到我太太張淑征 (Grace)，婚後我們一起創立了建築與設計公司 XRANGE 十一事務所。Grace 是位受過許多獎項肯定的建築師，馬來西亞華僑、居住過加拿大、紐約和香港之後才來到臺灣。我們希望能改變亞洲既有的建築設計模式，以精確的策略概念，整合前瞻設計思惟及工業製造技術。XRANGE 的創作悠遊於極大 (＋) 與極小 (－) 間的各種規模尺度，作品範圍橫跨都市計畫、建築設計、環境規劃、產品設計與概念裝置。XRANGE 成立不久就贏得邵逸夫獎獎座國際設計競圖首獎；2007 年 8 月，XRANGE 獲選為英國《*Wallpaper*》雜誌「世上最令人驚豔的 101 個建築新秀」之一；2008 年 11 月，我們的第一個建築作品「Ant Farm House」，成為唯一被收錄在《*The Phaidon's Atlas of 21st Century World Architecture*》一書裡的臺灣建築。

2005 年，我的老東家 PChome 網路家庭找上門來，希望我們幫忙設計開發一系列供 Skype 使用的硬體設備。PChome 是 Skype 在臺灣策略合作的夥伴，推出全世界第一個 co-branded 的 Skype 服務，同時也成功讓臺灣成為 Skype 最為普及的國家之一。PChome 運用他們對使用者需求的了解，希望結合臺灣蓬勃的電子製造業，生產讓 Skype 更好用的硬體設備。於是 XRANGE 設計的 FREE-1 Skype 話機推出後，

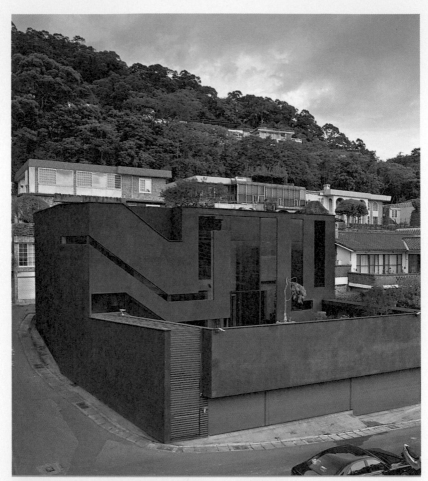

XRANGE 十一事務所作品：Ant farm House (2004－2005)

XRANGE 十一事務所作品：Beetle House (2009–)

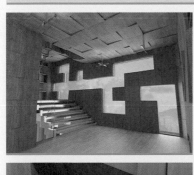
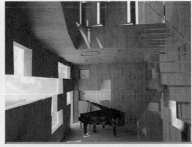
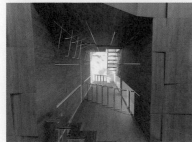

XRANGE 十一事務所作品：House of Music (2009－2012)

一個新的品牌「IPEVO」誕生了，產品問世後馬上受到全球市場的廣大迴響，也得到一堆設計獎。

設計師兼 CEO

IPEVO 在市場上的優異表現讓網路家庭決定將原來的硬體事業部門分割出來，成為獨立的愛比科技公司，IPEVO 的產品路線因此也不必再局限於 Skype 與網路電話，有更多可能。

但問題來了：他們要我當新公司的 CEO，經營剛成立的 IPEVO。我再度面臨是否要更換事業跑道的抉擇。

就像之前所說的，在 AGENDA 的後期，我已經從設計師漸漸轉為經營者。一直到成立 XRANGE，我才重新找回我的 passion for design，捲起袖子著手設計 IPEVO 的產品。我才剛回到設計師的角色，真的又要跳回去當經營者，經營一家生產硬體產品的公司嗎？

我的熱情與使命也和我這一輩子對創新與創意的迷戀密切相關。我想起第一次在亞洲做設計工作時，所感受到的文化衝擊：在亞洲，業界普遍用一種像是事情都做完了才想到的態度看待設計。設計師被視為一個執行單位，只要接受指令，為成品披上漂亮的外衣和色彩，以期在過程中能為產品帶來加分的效果。如果要揭露傳統上把設計當作裝飾這種膚淺的態度，並進一步去實現設計，唯一的方法就是讓設計者或真正懂設計的人成為決策者，讓設計本身成為公司的核心。

於是我抱著這個想法接手了獨立後的 IPEVO，擔任公司的設計師兼 CEO，同時直接參與 IPEVO 所有產品的設計。

IPEVO 尋找的是富有潛力的產品與技術，能夠將網路世界

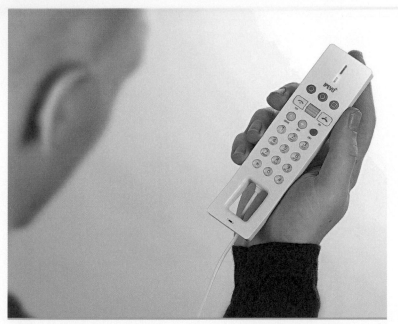

IPEVO 愛比科技的第一個產品 FREE-1 Skype 網路話機 (2005)

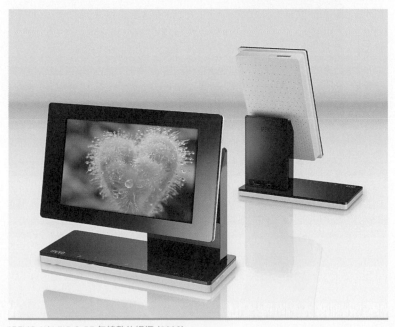

IPEVO KALEIDO R7 無線數位相框 (2008)

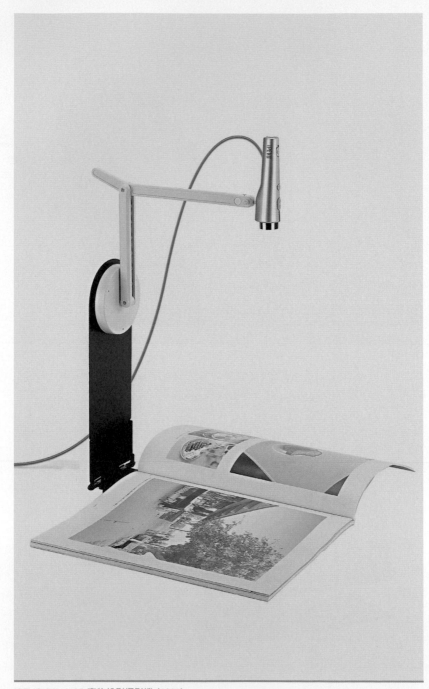

IPEVO P2V USB 實物投影攝影機 (2009)

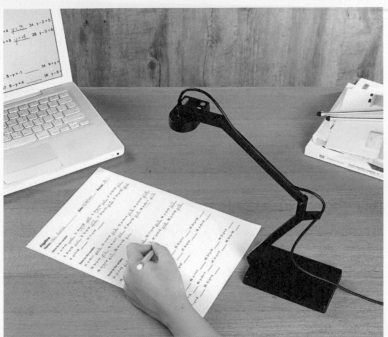

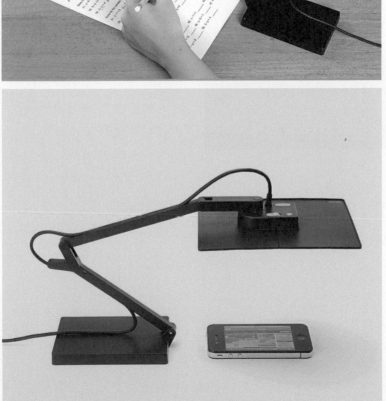

IPEVO Ziggi USB 實物投影攝影機 (2011)

中的新行為，轉化為使用者感受得到的優質經驗。一般人用個人電腦上網，但個人電腦原本是設計給工作用的：用來製作 Excel 工作表或 Word 文件。然而，網路服務在我們的生活中已經越來越具體，這時就會突顯出個人電腦在設計上許多硬體的限制。在設計與研發 Skype 的相關產品時，我們看到新的可能性：透過創造不同的硬體，讓網路服務變成看得到、摸得到、用得到的工具，開拓網路的使用經驗。如同我們的 Skype 話機讓撥打網路電話變得更輕鬆，或像 iPod 讓隨身攜帶數位音樂變得更便利一樣，我的目的在於創造「Tools for the connected world」（網路世界的工具）。

IPEVO Chrono iPod nano 皮革錶帶 (2011)

同時，我們也看到一個打造來自臺灣、真正創新的硬體品牌的機會，而不是一個只靠價格低廉的品牌。透過整合世界級的設計和臺灣在硬體研發製造方面的能力，我們認為我們擁有創造這樣一個品牌的優勢，一個從臺灣出發的品牌，致力於推出設計完善、考慮周詳、能夠解決問題的工具和產品，在日常生活的使用上處處帶來驚喜與新的可能。

設計可以改變世界

近年來，「設計」之名家喻戶曉，社會上普遍認為設計就是要讓東西變得比較「漂亮」、比較「可愛」、比較「高雅」、比較「高科技」或者「有設計感」，總而言之是用來增加附加價值的。然而我認為設計的力量遠遠超過普遍認定的這種

表面功夫及裝飾，設計的力量應該是源自於內部的。真正的設計來自其本身試圖解決的種種問題，設計回應新的行為模式，並且創造新的意義、改善人們的生活。我認為自己是個「設計師企業家」——在我的創業過程中，設計一直都是最核心的力量。在公司裡，我用設計來構思策略、研發創新，以及創造新的產品與服務，對我來說，設計就是一個 vision 的實現。

我一直相信設計的重點是「how it works」，不是「how it looks」。我們不停在尋找人與人之間新的互動行為與可能，進而創造出在使用上更容易也更好的工具。我的使命就是要運用設計來實現願景、革新使用者經驗，並在網網相連的今天，為個人需求提出聰明的解決辦法。IPEVO 就是我對理想設計的追尋，這份追尋是我人生的動力。只要用得恰當，設計就能改變世界。

Too Much Design
Is Bad For You

設計有道理

如果你看得見讓一件事改善的視野或想法，
或創造了新的行為模式，那麼設計就是實現這個想法的工具。
這些想法與願景就成為設計背後的「道理」：
產品如何運作、給人什麼感覺、長得甚麼樣子，
還有使用的感受等各種面向，都必須和這個「道理」一致，
好設計裡不會有任何不符合這個道理的東西。

01 有道理的設計

設計無所不在

近年來似乎有越來越多人感受到「設計」的重要，一方面由於社會變得富裕，人們不再只有在意經濟價值，另一個原因是因為「設計」看來是條出路，能夠推動臺灣產業的「升級」。

看看我們的四周，混亂的環境中充斥著俗媚的建築與粗製濫造的廉價商品，堆砌出一片雜亂無章的都市地景。但你知道嗎？我們周遭的一切都是「設計」過的──每棟醜陋的建築、每個不怎麼樣的產品、每塊語焉不詳的招牌、每處令人困惑的公共空間，都是經過某個「設計師」構想、畫圖然後實現的。設計早就無所不在，只是不一定是好的設計。

我們的社會（包括多數的媒體、政府還有許多開發與製造商）將設計看作一種表面功夫，一種用來裝飾、讓東西變得「漂漂亮亮」的工具（然而這些決策者眼中所謂的美還有待商榷）。我們看到模擬竹子造形的建築，上面貼滿了象徵金錢的符號，這種膚淺到家的想法竟然叫作設計；裝可愛的餐具、五顏六色的容器叫設計，還有各式各樣形狀可愛、色彩鮮豔的 USB 也叫設計。這難道就是設計的功能嗎？光靠把產品弄成一副搔首弄姿的模樣是要怎麼改善我們的都會生活、拯救臺灣的產業？

好的設計並不是憑空捏造、自圓其說的創意，而是有道理可循的。

購買任何產品都是為了要完成某件事情。買洗髮精的時候，我們買的其實不是那些裝在塑膠瓶裡散發香味的化學物質，而是一頭清爽乾淨的頭髮。所以達成產品該有的效果顯然非常重要，但讓使用者樂在其中也一樣重要。Apple 在這方面是專家，想想 iPhone 4 握在手裡的感覺、它的重量、還有解除按鍵鎖的聲音，或開啟應用程式時出現的動畫等等，全都讓產品的使用經驗更加愉悅，也讓產品設計的道理更加明確。

BMW 也是如此──駕駛或乘坐時的感受，與整部車子在外觀上給人的感覺一樣。「感覺很好」這麼一個情感層面的考量，在設計裡同樣扮演了舉足輕重的角色，讓人在達成任務的同時也能樂在其中。如果你仔細觀察一輛 BMW：你會發現引擎蓋的線條一路延伸到車體後方，門上的刻痕流暢地融入後方擋泥板的線條，後車廂開關的線條也跟尾燈和諧地搭配在一起……每個造形、線條與形狀都相互呼應，共同達成設計的願景：注重效能、品質、科技、性能與效率。

一切從一個 Vision 開始

設計通常在一開始就有明確的目標，無論這個目標是你自己定的，還是來自於客戶或老闆。每個目標都有各自必須面對的問題與限制，對我來說這些就是設計的挑戰。如何解決既有的問題、進而達成目的，便成為設計的願景。而這個願景就成為設計背後的「道理」：產品如何運作、整體給人什麼

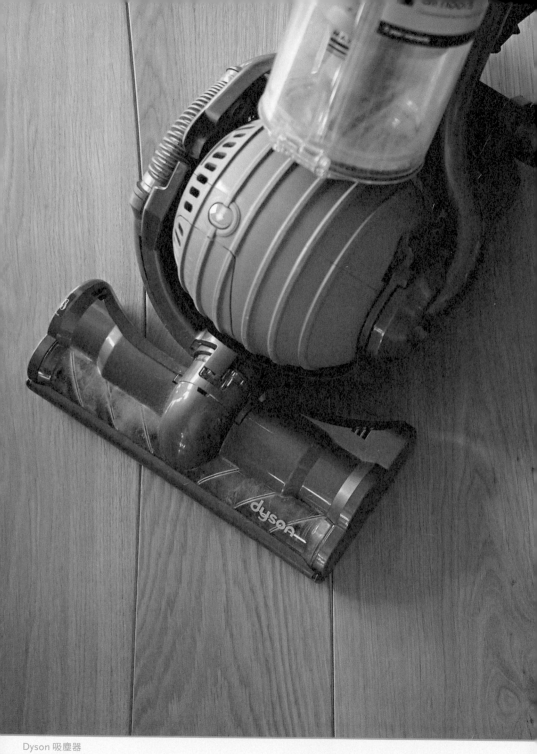

Dyson 吸塵器

印象、在視覺或聽覺上給人的感覺等面向都必須和這個「道理」一致，好設計裡不會有任何地方是不合這個道理的。

成功的設計從裡到外都在彰顯這個核心的道理。譬如 Dyson 的吸塵器就秉持著創造更好用的吸塵器的信念，於是從氣旋技術的吸力、滾輪設計，到使用時手腕的感覺，還有它獨一無二的造形等，再再都表現出這個道理，訴說著設計過程的故事與願景。

外觀是結果，不是目的

一般認為設計主要的目的在於修飾外觀，或是讓一樣東西更美麗，加上裝飾的同時自然也就替這樣東西「加值」，於是設計被當成產品的美容造形師。

對我而言，設計最主要的目的並不是運用所謂的美學／時尚／質感／裝可愛等表面的裝飾來討好消費者，應該要能打破成規，成為衝擊現況的力量，並在當下的環境中創造契機，提出新的意義與策略。設計主要的目的在於解決問題和面對議題。設計就是賦予功能一個造形，同時表達產品的價值。換言之，能擁有改善產品或創造新行為模式的願景，並將這些想法付諸實現就是設計。

我很討厭在造形上加一堆沒有意義的裝飾的產品，特別是那些刻意為了要製造所謂的「科技感」、「設計感」，或某種自圓其說的「意象」，就東加西加了許多毫無意義的線條、曲面或圖騰的產品。這種「加點東西就叫設計」的狗屁在住宅建築與家電產品上常常看到。外觀造形應該是設計師結合功能與使用經驗創造出來的結果。一個好的設計會透過外觀，將產品獨特的概念、功能及使用經驗簡潔有力地展現出來。

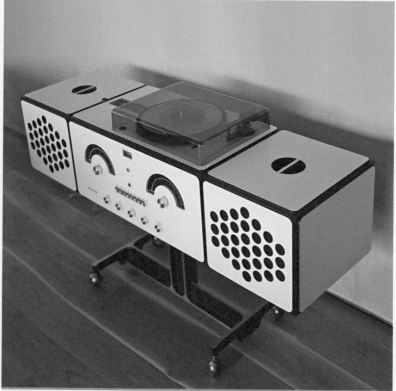

Brionvega RR226 組合音響 (1965)

Form follows form, form generates function.

設計界有句源自生物學的老話「Form follows function」（形式追隨功能）──某個程度來說確實如此，特別是在機械方面。但在今天這種數位黑盒子的時代，一項產品的功能不一定和產品內部的機件有關。我認為一個東西的造形和細節同樣必須追隨這個核心的道理，而造形本身也會大大影響產品的功能。

或許這句話可以進化成「Form follows form, form generates function.」（形式追隨形式，形式創造功能）。人的腦袋原來就是用來理解事物的，而形狀、節奏、構圖和對比等元素也都有理可循，我們的腦袋會透過這些特質來解讀一個物件想訴說的故事。物件的造形不只要符合設計的道理，而且造形本身還可以創造產品的功能。就像1965 年 Achille Castiglioni 設計的 Brionvega RR226 組合音響：每個線條和按鍵都有其存在的理由，不多也不少。產品造形上所有的細節和嚴謹工程技術背後的道理相輔相成，同時簡單好用、一目了然。

所以我說，好的設計是有道理的。

Too much design is bad for you
太多設計有礙健康

從去年 (2011) 開始，我注意到每天上下班必經之路，為了迎接臺北即將到來的花博展，把原本的路燈拆掉，換上華麗的路燈。

臺北原本的路燈是設計上忠實呈現功能之美最好的範例，它的燈柱線條精簡俐落，由燈柱上方往兩邊伸展的燈架，以提供最有效率照明範圍出發，線條幅度設計得恰到好處，忠實呈現路燈的用途與結構。這個設計忠於路燈存在的目的，形狀、比例和姿勢，簡單、乾淨、高雅，是好的設計。

反觀，新的路燈上裝飾著毫無意義的線條、裝飾和顏色，既沒有讓街道變得更漂亮，也沒有提供更好的照明功能，繁複不必要的裝飾，不但沒有任何結構性的意義，也白白提高製作成本 (看看多一條頸圈連結上面燈架)。燈柱上多了幾盞七彩 LED，不但沒加強照明功能，反而在夜間行車時影響紅綠燈號的辨識。如果安裝這些新路燈的目的是要提高臺北的形象，我想是適得其反。新的路燈跟舊路燈比起來，既沒有比較亮、便宜、耐用，當這些基本要素都沒有，真的不需要拆掉舊的蓋新的 (但顯然主辦單位認為新路燈比較有「設計感」)。

新的路燈是一個失敗的設計。這種設計方法過去幾年在臺灣經常看到、聽到，把「裝飾」當「設計」，積非成是，誤以為

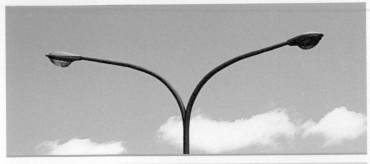

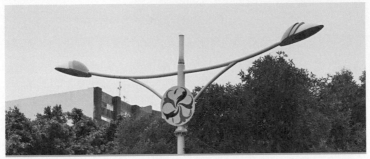

上圖是原本的路燈，下圖是新安裝的路燈

幫每樣東西加點裝飾就是設計：加幾顆彩色 LED 燈，或套個中國字或鳥的「意象」，以自以為有文化內涵的類比來闡述與功能目的完全不相干的故事，就叫做「擁抱設計」。雖然文創產業和設計近幾年因為政府與媒體的大力鼓吹，成為臺灣社會的顯學，但主事單位的決策者缺乏對設計基本的認識跟理解，原本好的立意，卻讓我們的都市裡多了一些汙染眼睛的公共建設。

我認為設計絕不只是外觀的美化，也不只是從外觀上修飾商品或物件，而是賦予機能與用途實體的造形的手段。引用現代工業設計始祖 Dieter Rams 的設計 10 大原則結尾：「Good Design is as little design as possible.」(最少的設計才是好設計) 也就是說，少即美，因為它讓你專注於最根本、必要的面相，產品沒有不需要的東西。回歸最純淨、簡單的設計，才是好的設計。

03

Design is not a metaphor
設計不是意象

外觀仿效「一桌二椅」的傳統藝術中心、採用「竹子」造形的摩天大樓、應該要長得像玉山的博物館、企圖模仿帆船的飯店、還有像清朝太監的胡椒罐……從大規模的公共建築到裝可愛的產品，最近只要在臺灣談到設計，似乎就免不了這種透過外表造形想達到某種比喻的案例。這種企圖要讓一個物件看起來像一個它不是的東西，在設計用語中這種手法叫做「metaphoric」（勉強可譯為硬套上去的具象外觀），設計者希望藉此表現、或是傳達某種「意象」。但問題是外面穿上的那件衣服跟建築裡面的空間應用、產品本身的使用性、或是其設計需解決的問題，都扯不上任何關係。我認為這種以「意象」為目的的設計方式是最膚淺的。

而且這種情況在公共建築上特別常見。公共建築最後獲選的的設計圖幾乎都是由某個委員會決定的。我猜大概是因為這種比喻的方式比較淺顯，最容易讓那些委員或官員了解。這些人到底是體會不出建築本身的空間經驗，還是感受不到任何超出他們理解範圍的創見？模擬某個物件做為造形的建築通常是最無聊、最沒有想像力的空間，因為力氣都花在讓建築看起來像別的東西。我們身邊看到的這些設計意象，大多都只是膚淺的爛例子，像個不好笑的冷笑話，笑不出來也就算了，還佯裝成很有創意的樣子。

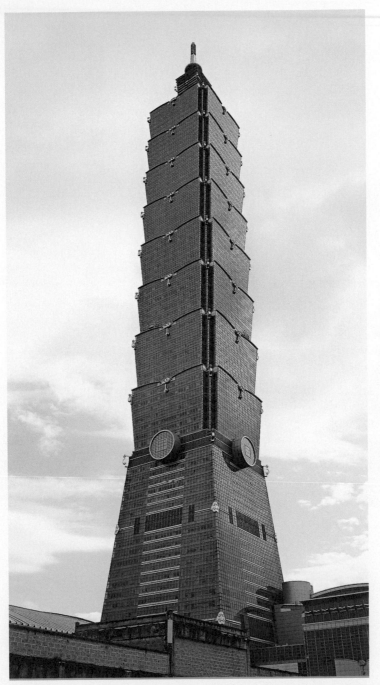

臺北 101……

棒球場就該有「棒球」的意象？LOL.

而且這種為意象而設計的手法，似乎影響了臺灣年輕設計師不斷推出的所謂文創小品的設計——我們稱之為「cutensil」(cute 可愛＋utensil 用具) 的生活小物。這些產品背後通常沒有什麼深刻的思考，只是一些自以為幽默的生活小物，和原來沒有可愛造形包裝的用具比起來並沒有比較好用，也沒有傳達出在使用經驗上、或是對這個物件本身的概念有足夠的反思。

設計師一直以來都會從其他的物件或形式之中汲取靈感，但直接取用某個視覺上的意象，和從一個比喻 (analogy) 延伸出的設計概念是不一樣的。取用意象只是很勉強把造形塑造成某種具象的表徵，然而一個比喻卻能從形式上創造解決實際問題的機會，同時也是創造嶄新經驗的契機。

為 2008 年北京奧運所建的水立方國家游泳中心，是個運用 analogy 的好例子。水立方的比喻來自水中氣泡的膜結構。這個膜結構不只被運用在建築外層的造形，同時也是建築整體的支架，創造出內部沒有梁柱阻隔的室內開放空間，符合游泳中心的使用需要。此外，設計並在膜結構中充氣，調節室內溫度，提高能源的使用效率，降低耗損，對環境作出回應。水中氣泡的比喻達到使用需求、克服了條件限制，並且提供使用者獨特的體驗。設計的概念比單純的一個意象複雜多了，它必須以創新的方式解決具體的問題，同時又能掌握使用經驗中特定的感受。

同時，在產品設計上運用 analogy，也能在相同的情況和標準之下有優秀的表現。我腦裡首先浮現的就是個人電腦 OS (作業系統) 所使用的「桌面」。透過圖示比擬真實辦公桌的桌面，仿照檔案夾、文件和資源回收筒等物件，這樣的設計藉由使用者所熟悉的行為模式，協助他們操作電腦。丹麥設

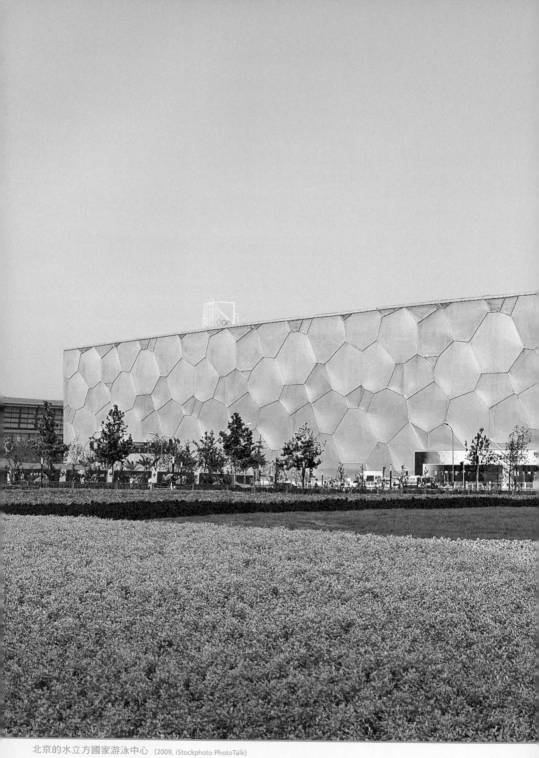

北京的水立方國家游泳中心 (2009, iStockphoto PhotoTalk)

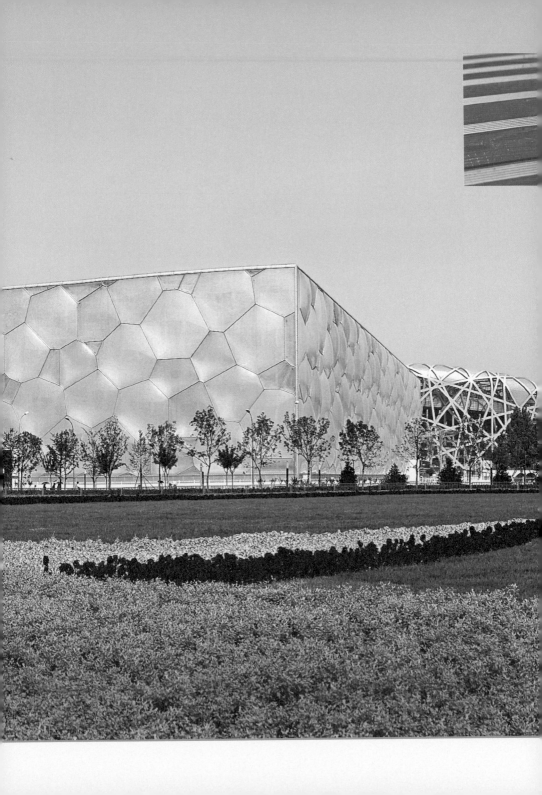

DLM (Don't Leave Me) 小桌

計師 Louise Campbell 與 Thomas Bentzen 的「DLM」(Don't Leave Me) 小桌是另一個例子。他們結合托盤與桌腳,在桌面上長出一個把手的造型。其形狀與尺寸很適合用來放著東西在家裡四處行動。把手本身讓人一眼就了解須與桌上放的物件互動,而且這個活動是可以跟著你移動的,由此創造了獨特的實用經驗。

運用 analogy 為整體設計的好例子很多,但是絕不是硬套上去的一個意象。我認為每一個建築或物件的設計都是一個可以重新思考其核心的大好機會——可以從根本思考建築或物件的目的,並透過通盤且深刻的設計概念創造出新的經驗。如果只是抓個意象,然後稱之為「設計」,在我看來是浪費了一個絕佳的機會。

拜託，就讓天燈飄走吧

看到媒體報導臺灣各地為了上海世界博覽會閉幕、臺灣館搬回後座落哪裡吵得不可開交。希望這只是他們一貫的選舉策略或口號，心裡並不是那麼認真要兌現。這些政客們似乎認為這座以「天燈」做為設計發想概念的建築是另類的「臺灣之光」——因此我特別做了一下「搜尋」，翻遍了國外數十本專業的設計或建築的雜誌或網路媒體，就是找不到任何臺灣館的報導……Why？

從設計的觀點，臺灣館用「天燈」做為設計概念原點，照理說應該很有發揮的空間和潛力。一個「真正」的設計師或建築師會深入研究天燈運作的原理與深層的意義，好比說，天燈的結構、天燈如何飛，天燈背後的文化意涵，什麼是這個儀式要帶給參與人的體驗、提升和淨化。如果好好研究這個題目的所有面向，應該可以設計出一個創新與獨特的建築形體與空間經驗。

可惜，臺灣館完全忽略了這天燈背後的意涵，只取其造形做為設計的元素，蓋了一個用鋼骨、玻璃、混凝土打造的放大版天燈造形，再加上到處可見的俗媚 LED，就是臺灣館。天燈的輕、自我飄浮的特點到哪裡去了？那個承載著放燈時滿滿的祈禱，將心意隨著燈往上飛揚而高漲，在料峭風寒

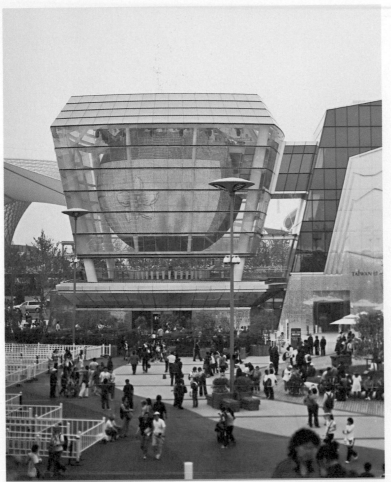

上海世博臺灣館（陳彥豪攝）

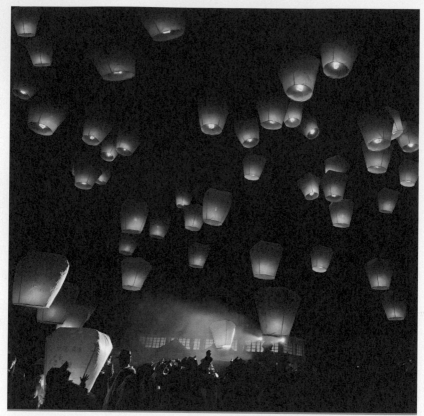

平溪的天燈（吳慈仁攝）

夜間，燈火在夜空下，遠遠近近、閃閃搖搖的詩意到哪裡去了？取而代之的是一個笨拙厚重的肥胖造形建築。這樣的概念深度與設計手段，就跟多年前在美國街頭上偶爾會看到另類的建築：巨大的熱狗攤位差不多。

這種錯把「表面造形」當成「設計」的設計，很不幸地在臺灣還很常見，隨便就可以舉出幾個例子：像直接把竹子造形放大的建築，或是拿中國字直接當成量體平面，或是在立面上加些曲線就變成北歐風格等等。這到底是因為設計師缺乏想像與思考的能力，還是懶得真正去設計？或是設計概念一定要「防呆」到幼稚園程度，決策者與政客們才看得懂？(看得懂才會買單……)

放天燈的儀式跟平溪這個所在地有關：一個遠離都市的鄉鎮，沒有高樓大廈阻擋的天際，沒有光害。把臺灣館搬回平溪，只會毀了平溪天燈的儀式。如果這些縣市長無法真正了解什麼是好的建築與設計，至少該懂放天燈就是讓天燈飄走。那麼就讓臺灣館跟天燈一樣，飄走吧，不要回來了。

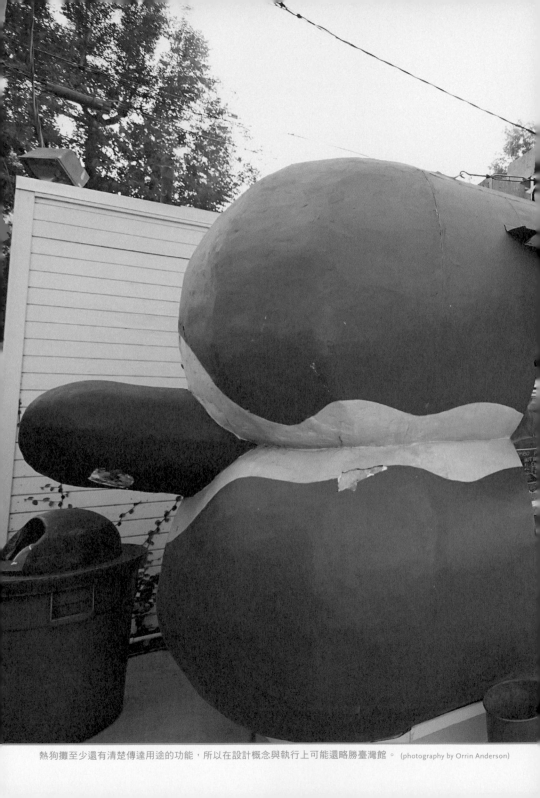

熱狗攤至少還有清楚傳達用途的功能，所以在設計概念與執行上可能還略勝臺灣館。 (photography by Orrin Anderson)

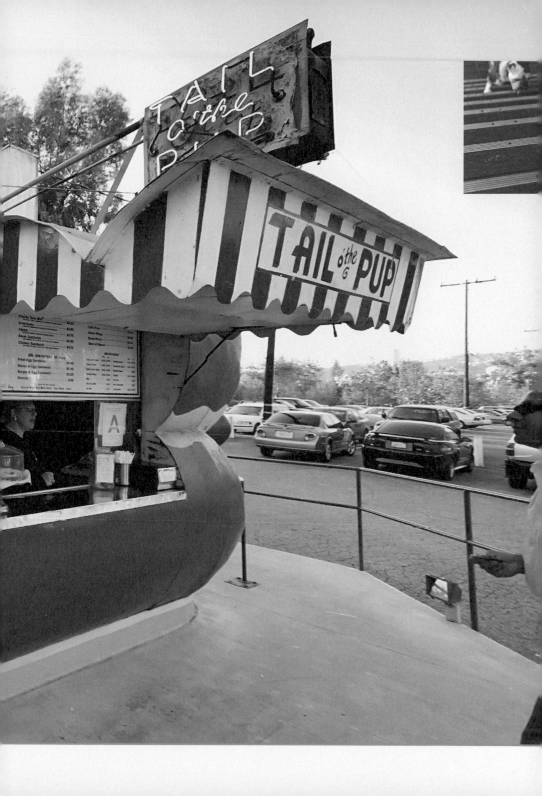

黃羊川與娥摩拉

前陣子，我媽打電話跟我說她一下午連續看了兩部電影，一部是明日工作室出品，得了不少獎的《黃羊川》，另一部是義大利電影《娥摩拉：罪惡之城》。

《黃羊川》是紀錄片，曾榮獲「第十一屆臺北電影獎非劇情長片類最佳紀錄片」獎。黃羊川是位於中國甘肅省黃土高原上一個偏僻的小農村，這部紀錄片《黃羊川》便是依此地為名。《娥摩拉：罪惡之城》描述義大利一個由黑手黨控制，充斥著暴力犯罪的虛擬城市娥摩拉的故事，是一部非常寫實、黑暗、令人不舒服的電影。

我媽說：「《黃羊川》影片一開始就把人帶到了晴朗的天空，用了很多鏡頭描述美麗的景色，善良的人們、豐饒的土地……但看了一個小時後，還是相似的美麗景色，善良的人們、豐饒的土地……看完後我與同伴都有一個共同的感受：腦子裡只留下天空雲朵的飄動，缺少這塊土地本身豐富的內涵，實在有點可惜。」

「另一部《娥摩拉》十分寫實，影片開始後就得跟著導演的鏡頭飛轉，不得鬆一口氣，破敗的城市看不到一絲生機，青少年除了玩樂之外，就在城市之中晃蕩或參與毒品運送，五段故事穿插，初時會讓人迷迷糊糊，之後卻是越看越真實，

原來這些人的生活是這麼無奈與絕望，不是一部『好看』的電影，但看後令人深思不已。」

我母親的電影感想正好可以用來說明目前對設計的普遍認知。《黃羊川》可以說是外觀美化技術的最佳範例，無論是掌鏡、構圖、色彩的運用、拍攝的技巧等都無懈可擊，這是一部由專業人士拍攝、剪接的電影。整部電影稱得上是一場視覺饗宴，但是它沒有核心觀點、少了內涵與靈魂，眼睛看得很舒服，但少了讓人看了之後留在心裡的撼動或感動。相反地，《娥摩拉》一點也不賞心悅目，但它訴說人性。這部電影的拍攝技巧同樣無懈可擊，但這些技巧是用來傳遞更具感染力的故事。這是完全不同層次的技巧，能夠傳達更深層、更強烈的訊息。我們可以感受到底層文化的差異。

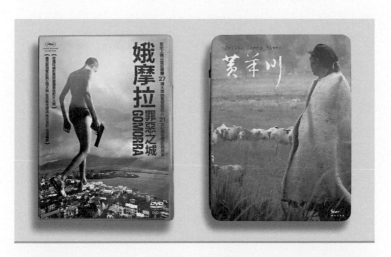

一個是美麗但空洞，一個醜陋但撼動人心。我想，從這個對比的比喻，大家應該都能夠了解：設計的技巧不只是用來美化產品外觀，設計可以改善既有事物的想法和見解，設計反應你看世界的方式。這世界不缺乏美麗的產品，但需要改變世界的設計。

視覺思考的智慧

翻開《設計的表裡》(*INSIDE / OUTSIDE: From the Basics to the Practice of Design*)，突然覺得自己好像回到二十多年前羅德島設計學院的新鮮人，雖然大學選擇念設計，但自己心裡對設計這東西到底要怎麼教起一直心存懷疑。在 RISD，無論你主修的是建築、工業設計、平面設計、攝影，甚或電影，所有一年級新鮮人都得上同樣的課。RISD 遵循包浩斯學派的教學方式，非常重視基礎訓練。

本書作者 Malcolm Grear 是我的老師，教的是基礎課程中的 2-D Design。這本書上面所提到的作業，我都做過，印象深刻是因為當年作的還蠻辛苦的。

現在很多人問我如何學設計，我不知如何回答，就舉 Malcolm 在書中的引言來說明吧：「我不教導學生如何成為設計師，事實上也無從教導，不過我可以教導學生有助於他們走上設計師一途的態度和策略。」以書中第一題作業「楓葉造形」為例，我記得 Malcolm 要我們用五分鐘畫一片楓葉，然後讓大家輪流為彼此的作品打分數，打分數的方法很簡單，像楓葉的打 +1，不像的打 0。如書上所寫的，一開始很多人都信心滿滿，畢竟我們這些能進 RISD 的學生，也不是什麼省油的燈，但等下筆的時候才發現畫不出來，所以自然抱個鴨蛋回家。

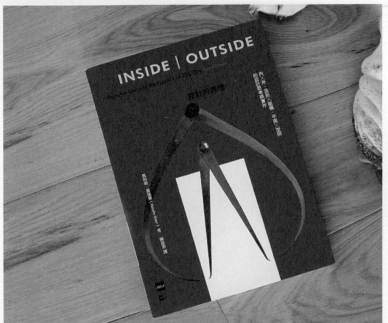

《設計的表裡》(*INSIDE / OUTSIDE: From the Basics to the Practice of Design*)
馬科姆‧葛瑞爾 (Malcolm Grear) 著，陳品秀 譯，臉譜 出版

Malcolm 說，你們知道楓葉是什麼，也知道楓葉與其他葉子不同，但畫不出來，那是因為你們從來沒有檢視過楓葉的內部結構。簡單地說，畫葉子之前要先了解葉子。「像」不是設計，「像」是一個瞭解物件內部結構的過程。

看到這本書，細細回想起來，原來自己設計與創作作品都受到這些啟蒙訓練的影響。

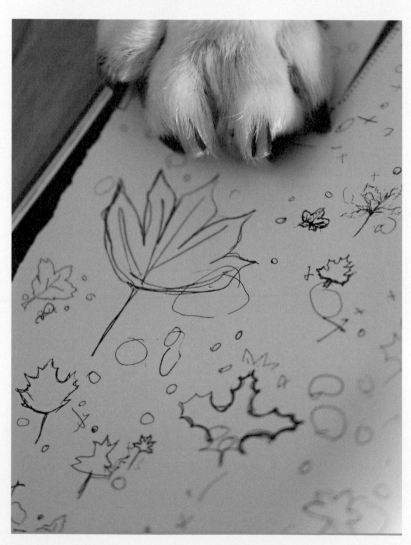

線條・造形・比例・重量・圖像・張力・象徵・符號
步驟・集組・連結・系列・結構
抽象・具體……

了解大腦處理視覺感官的意識輪廓；溝通、傳達、表現設計的目的與內在的意義。

當年課堂的作業，經過多年的練習跟實作，現在都已經內化成為視覺思考能力。

這幾年來，隨著新媒體的崛起，人類認知模式快速改變，面對這樣的挑戰，我們更需要學習跟駕馭基本設計技巧，也只有這樣子，我們才能設計有意義的作品，而不是淺的、表面的、裝飾性、跟著流行的圖案。

眼下我關心的是將網路的新行為與新應用，轉換成實體的硬體工具，由於所創造的物件或行為模式，時常是之前並不存在的，也就是要無中生有地去創思發明。設計的目的並不只是形塑單一商品的外觀風格，而是物件與使用者和環境所創造的功能、情感與行為。不斷嘗試發掘新的網路行為背後的意義，希望將使用經驗化為原創的動力，以設計創造在使用時簡單的喜悅。

07

有梗的設計

最近常常被問到：「你最喜歡的設計椅是哪一張？」對我而言，這不是三言兩語就可以簡單回答的問題。我買過一些椅子，也設計過一些椅子。讓我從一個設計師的角度來回答這個問題。

身為一個設計師，當要設計一樣物件時，我是如何開始呢？一開始我一定是思考和尋找一個「梗」，那個等待被設計出來物件之所以要存在的原點、概念、觀點，找出那個「梗」，隨後的設計過程：形狀、材質、顏色等的選擇，就是詮釋及溝通那個「梗」的語言而已。選擇形狀、材質、顏色對最後作品的好壞是重要的，但是一個設計如果少了這個「梗」，無論後面執行得多好，也不會是好設計。

以我最喜愛的椅子為例，我最喜愛的那張椅子是我最景仰的義大利設計師 Achille Castiglioni 在 1957 年的作品，名為Sella Stool。Sella 是腳踏車墊的意思，故名思「形」，這是一張由腳踏車墊所構成的椅子。什麼樣的椅子要用腳踏車墊來做，那樣的椅子坐了會舒服嗎？

是的，這不是一張讓你坐起來會舒服的椅子，也不是設計來坐著不動的椅子，這是一張讓你容易站起來走動的椅子。設計師 Achille 說：「當我講付費電話的時候，我喜歡走來走

去，我也喜歡坐下，但不是全坐。」這個就是這張椅子背後
的設計觀點。

Achille 用一個腳踏車墊、一根金屬管子、一個圓椎形金屬底
座來詮譯這張椅子。一個吸引人的作品，外形不只是為了好
看，或是用來表現跟別的設計的不同，外形是重要的視覺溝
通，是用來傳遞功能，讓人一看就明白這是做什麼用的，該
如何使用。Achille 這張椅子，在構思的時候就不只是設計一
個單一的產品而已，而是設計一個新的使用椅子行為。這個
設計，開啟一個全新椅子的類別。

Achille Castiglioni 的 Sella Stool

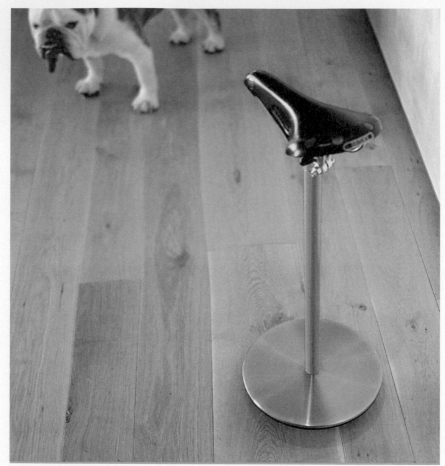

Achille Castiglioni 的 Sella Stool

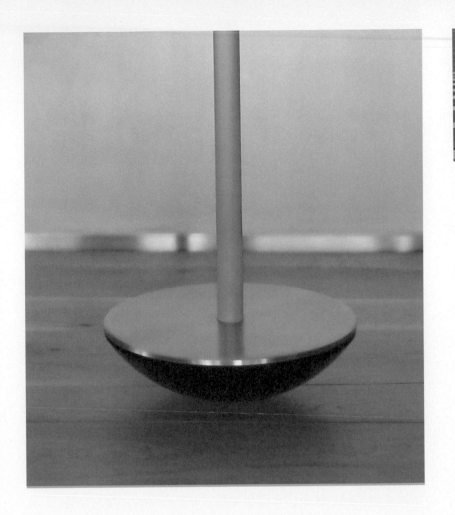

08 Looking Glass：
邵逸夫獎獎座

2003 年，邵氏兄弟影視帝國的創辦人邵逸夫先生決定設立
「邵逸夫獎」，概念上類似諾貝爾獎，每年頒發獎項給天文
學、數學科學及生命科學與醫學等三個領域的國際頂尖科學
家及研究者。和諾貝爾獎一樣，各領域的得獎人都將獲邵逸
夫獎基金會頒發一百萬美元的獎金。

做為一個享譽國際的科學獎項，邵逸夫獎的遴選委員會需要
世界級的獎座設計。於是在香港城市大學的協助下，邵逸夫
獎基金會決定辦理獎座設計的國際競圖，並且僅接受邀圖之
設計作品。

2003 年春末，香港城市大學來電說我們受邀參與邵逸夫獎
國際獎座的設計競圖。我們想他們大概是在邀請了所有世界
頂尖的設計師後，名單上還需要一些在地「華人代表」的加
入。不過，做出一個能打動科學家的設計，對我們來說是很
有意思的挑戰，所以我們就接受了競圖的邀請。

我們從觀察歷史上各式各樣的獎座、獎碑、獎盃、獎牌或獎
章著手，研究這些造形設計的理由：從可以戴在身上展現成
就的獎牌，到可用來分享食物或飲料以象徵分享榮耀的獎盃
或其他紀念形式的容器，還有沒有特殊變化僅做為展示榮譽
用途的得獎紀念。除了容器類的獎座，其他的形式大多被動

A container of vision——裝載眼界的容器

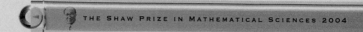

THE SHAW PRIZE IN MATHEMATICAL SCIENCES 2004

90 公分長的 Looking Glass 獎座 (2003)

且缺少變化，只是個供人瞻仰的東西。於是從一開始我們就
決定要創造一個互動式的作品，接到這座獎的人必定要與之
互動，而且這個作品會往獎盃的方向發展。

我們開始思考邵逸夫先生與科學家們的工作，試圖找到兩者
之間的共通點。然後我們發現科學上的發現如同電影，都是
建構在視覺的力量上。這兩個領域都是透過發掘我們周遭世
界看似單純的表象下所包含的複雜度，來訴說人類的故事；
如同人類文明的觀視鏡，提供我們新的或不同的視角。

在邵逸夫獎座的設計上，我們運用「container of vision」的
概念，將萬花筒的原理轉化為一個透視鏡的工具，一個用來
觀看周遭、開放並刺激互動的工具。邵逸夫獎的設計將三稜
鏡包在透明的玻璃管裡，再加上魚眼鏡頭與玻璃管兩端的接
目鏡。

這個獎座長 90 公分，促使觀看的人一定得要和它有肢體上
的互動，他必須把它拿起來，然後從這個獎座／工具看出
去，而且每個人隨時看到的影像都不同。

觀視鏡嵌在一個相框中間，沒有底座，有如一條嶄新的地平線，開啟不斷前進的遠景。就像科學往往為日常生活的尋常事物帶來衝擊，我們選擇了木質、鋁合金與大理石等常見的素材，分別用來代表生命科學與醫學、數學科學及天文學三個領域。

於是我們將設計圖交了出去，並做了一個模型，沒想到後來收到通知，得知我們在設計競圖中得了首獎，連我們自己也大吃一驚。我們打破成規的策略讓來自世界各地的評審印象深刻，尤其因為我們靠設計有了大大的突破，就像科學家該做的一樣。

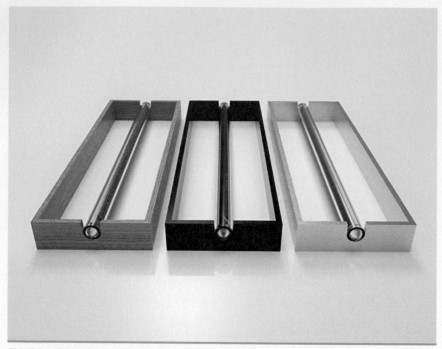

從左至右，分別以木紋代表生命科學與醫學獎，以石材代表天文學獎，以鋁代表數學獎。

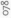

有道理的設計　設計有道理

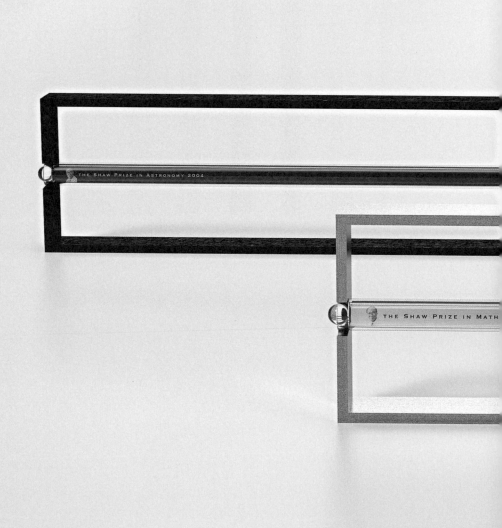

設計一個動詞：
IPEVO FREE-1

IPEVO 產品設計最主要的「梗」(概念、想法) 很簡單，就是「verb」。當我們在思考設計時，並不是去想那個「物件」，而是去設計一個「動詞」，我們的設計是從人們如何使用這個產品完成他們的目的開始。 以愛比推出的 Skype 話機為例，我們不是去設計一支電話，我們是設計使用 Skype 進行遠距溝通的行為。

我們設計理念一直是「Design how it works, not how it looks」(設計使用行為，而非設計外觀)。因此，愛比產品的構想多半是來自人們熟悉的姿勢或「動詞」，讓使用者一看到就知道該怎麼用，或很自然地聯想到這個產品如何使用。

IPEVO FREE-1 USB Skype 話機 (2005)

Skype 現在已經是家喻戶曉的名字，無論是大陸臺商跟家人聯繫，阿公、阿嬤打電話給國外念書的孫子，甚至到百貨公司買東西都可以看到服務人員用 Skype 跟其他門市調貨。但是，五年前 Skype 在臺灣剛推出時，用電腦講電話不但是一個陌生名詞，甚至想到一個人對著電腦螢幕講話都覺得有點滑稽。

當時 PChome 代理 Skype 在臺灣的業務推廣，為了擴大 Skype 的普及，PChome 委託我們，希望設計一個 Skype 專屬工具來協助、降低使用障礙。

愛比的設計是試著捕捉打 Skype 的電話行為，我們要創造一個獨特的經驗，不但讓使用者能夠立即聯想到打電話，也要透過熟悉的行為降低使用者使用電腦軟體打電話的不安與陌生。FREE-1 話筒的開口設計，概念是來自一個張大的嘴巴，使用者對著一個缺口講話，這樣的經驗是前所未有的。除了

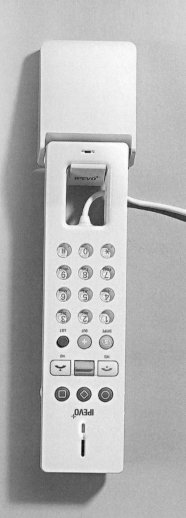
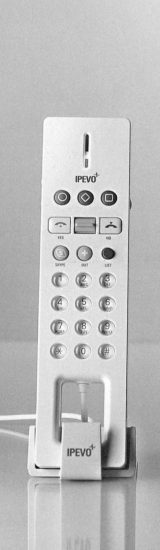

呈現用電腦、用 Skype 講電話的新體驗外，這個開口還有一個功能上的目的，就是切斷喇叭跟麥克風之間於話機內部可能傳遞回音的連通空間，根本性地消除聲波干擾，有效降低回音。

另外，我們也將所有使用 Skype 的操作行為都考慮進去，如：使用者會如何使用話機，如何撥打電話，是從桌上像滑鼠一樣拿起它，手會怎麼握，如何把話機舉起來放到耳朵旁，如何對著它講電話等。使用者如何使用這個產品的所有面向，決定了這個產品的外觀。我們就是這樣設計產品的，所以在 FREE-1 上市的時候，Skype 總部的人，總是拿著 FREE-1 跟所有媒體介紹 Skype。當媒體要跟他的群眾介紹網路電話概念時，也會把 FREE-1 拍攝進去。因為 FREE-1 讓用 Skype 跟講電話有了連結。FREE-1 成為全世界講 Skype 應該的設計，成為 Skype 話機的 icon。

Design Sense Makes Business Sense

設計有誠意

醜陋的建築和劣質的產品其實就表現了主事者本身的想法，
成果反映了決策者所在意的東西、他的品味、敏感度，
還有優先順序，只有主事者在意的部分才會被保留下來。
老闆是不是有誠意、是不是想要有所突破、
是不是想推出好的設計，在最後的產品上都是看得到的。

10 　老闆的誠意──設計看得見

是否想過為什麼臺北街頭有這麼多醜陋的建築？為什麼我們有很多不只難看還很難用的產品？

要怪臺灣的設計師能力不足嗎？近年來，臺灣培養了很多設計師和建築師，其中不少也受過國內外頂尖學院的訓練，照理來說，我們應該一定具備足夠能力與敏感度把設計做好。為什麼我們身邊卻仍充斥著這麼多華而不實，難以使用，只靠一些無謂的線條或造形做表面功夫的產品？

從進行設計到誕生好產品之間，發生了什麼事？

《紐約時報》在 2011 年 7 月 25 日刊了一篇名為〈When one head is better than 2〉（一個腦袋比兩個好的時候）的文章，作者在文中比較了 Apple 和 Google 的產品設計過程：Apple 的方式由一個人（也就是執行長）掌控所有的決策，而 Google 的方式比較傳統，由一群人共同決策，並大量依賴使用者測試的資料。

文中引用了部落客 John Gruber 提出的「The Auteur Theory of Design」（導演中心的設計理論）。Gruber 認為共同的創意成果通常會接近主事者的品味及程度，而公司的執行長或決策者就像劇場或電影的導演一樣，控制了整部作品的表

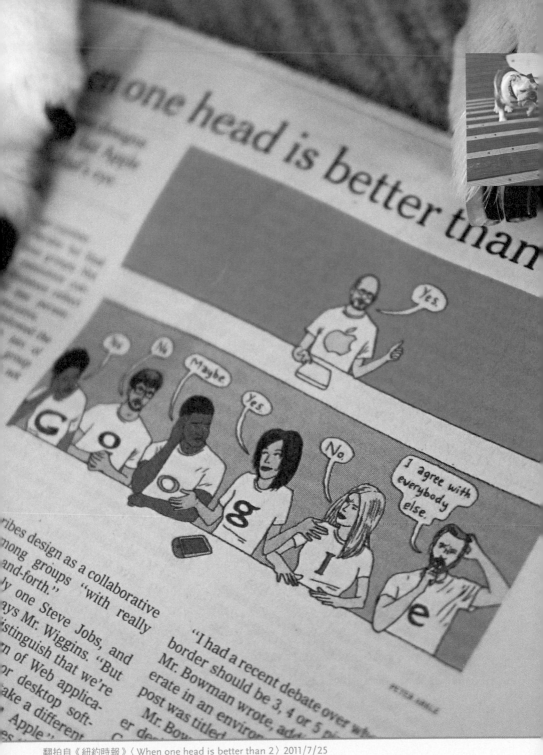

IPEVO Tubi 不插電手工號角喇叭 for iPhone (2011)

現。「一個電影導演做的事情就是從開拍到電影殺青，不停地做決定，光是這樣做出一個又一個的決定，就是一種藝術。」創意產業的主事者應該像電影導演一樣，對作品慧眼獨具，同時可以為創意把關。而這些特質，從最後的成品上是看得出來的。就像一部好電影，結合了各個環節的創意與技術，但都在導演的掌握之中。

一個產品設計得好，不是好不好看的問題而已。比如 Apple 的產品非常友善，它在美觀好用之外，同時還能跳脫原來的思考模式，讓使用者在運用的過程中驚喜連連，感覺得到設計者在每個選擇背後的誠意；不只好用，還可以讓你用得很爽。Apple 沒有多方參考及調查，而是專注在做他們認為好的產品。Steve Jobs 自己雖然不是設計師，但他透過身為執行長的每個決策，決定了產品的樣貌，也證明好的設計是可以同時顧及創新與市場，並開創新的需求的。

所以醜陋的建築和劣質的產品其實就表現了主事者本身的想法，無論是企業的領導者或是政府官員。成果反映了決策者所在意的東西、他的品味、敏感度，還有優先順序，只有主事者在意的部分才會被保留下來。老闆是不是有誠意、是不是想要有所突破、是不是想推出好的設計，在最後的產品上都是看得到的。

比如說我們很多的住宅大樓，一看就知道背後的核心考量並非內部使用者的生活方式與環境；假如決策者沒有誠意或足夠的敏感度，只是想將其利益最大化，當然也會反映在設計上面，這和他們是不是有資源找到專業的設計人才沒有太大關係。

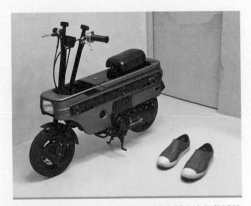

跳脫既有思考模式的 HONDA MOTOCOMPO (1982)

因此我們需要的，或者說應該期盼的，是有更多具備遠見和敏感度的決策者，更多能夠了解設計好壞差異、希望提供更好產品的老闆與官員。光訓練設計師是不夠的，我們需要理解設計的主事者，才能讓設計發揮最大的效果。

iPhone 4 觀箱文

當我收到等待多時的 iPhone 4 時，打開包裹看到外盒包裝時，著實嚇了一跳。

對做產品的公司來說，產品包裝是很重要的溝通工具，是直接跟消費者傳遞產品核心價值的手段之一。所以，在產品包裝上最主要的視覺必須是反應該產品最重要的概念、特色、性格。

Apple 向來是這方面的高手，我相信大家看過 Apple 過去產品的包裝，包裝盒正前方除了產品正面照，什麼也沒有。

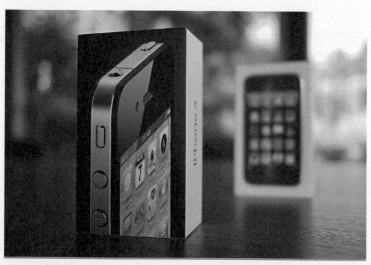

iPhone 4 的包裝

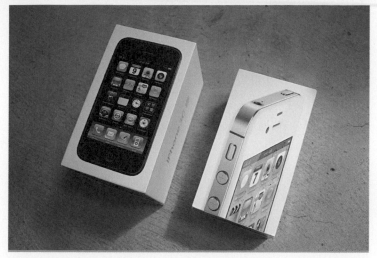

iPhone 3G 在左邊

Apple 產品的姿態跟使用介面與當時市面上其他產品都不一樣，它代表一個全新的突破。把產品正面圖放在包裝盒正面，就好像是一個改變遊戲規則思惟和全新使用經驗的宣言。

但是現在看著 iPhone 4 的包裝盒，它主要的視覺是用透視方法近拍 iPhone 4 的左上角，照片充分表現 iPhone 4 精心雕琢過的玻璃、金屬裝飾、按鍵和細節等等。但是這個近拍照片因為不自然的拍攝角度和比例，反而讓 iPhone 跟你有了距離。這個包裝盒上的主要照片表達了一個訊息：設計的表面處理細節和結構已經變成 Apple 最重視的事情了。這是像 Samsung、Nokia 才會做的事情，因為他們的產品除了能在外觀的裝飾做區隔之外，確實沒有什麼其他可談的。iPhone 4 的包裝方向是不是表示 Apple 已經把重心從創新使用者經驗移轉到跟其他一般的表面造形呢？希望這只是一次偶然的插曲。

iPhone 4——
Internet 是一塊玻璃，
在裡面也可以看到外面

當我第一次看到被媒體提前曝光的 iPhone 時，其實心裡有些失望。被金屬飾條框起來的電話？所謂「有科技感」的按鍵和表面精緻的處理？難道 Apple 也開始隨波逐流了嗎？難道 Apple 也跟從傳統電話和電腦公司的腳步設計產品嗎？Apple 向來引以為傲使用行為上的創新到哪裡去了呢？那個總是挑戰傳統設計思惟的 Apple 又到哪裡去呢？接著，我看到 iPhone 4 的包裝設計（請參考前一篇文章〈iPhone 4 觀箱文〉），我不由得懷疑，Apple 用設計挑戰市場遊戲規則的時代真的過去了嗎？事實上，在我打開 iPhone 4 時，我甚至跟我們同事說它「像是一支被俗媚 Sony Ericsson 外殼包住的 iPhone」。

但是當我實際使用一天之後，我才領悟到 iPhone 4 硬體設計背後的創新概念……

目前市面上所有稱為智慧型手機的電話，都還是把它當「手機」來設計，只不過是多加了觸控螢幕的電話。這個觸控螢幕被當做眾多加值

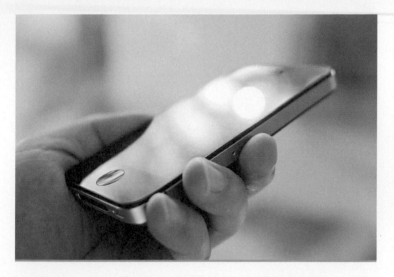

規格中的一項，跟手機內其他組件，如麥克風、喇叭、相機等等，通通被整合進一支電話的形體之中，即便是 iPhone 3G ／ 3GS 也是以這樣的思惟設計，用塑膠外殼包住一片觸控螢幕。但是，實際使用 iPhone 4 之後，我好像開始體會到 Apple 設計背後那個「梗」。iPhone 4 是讓你握著它時，好像是握著一整塊螢幕，而不是握著一支手機。彷彿只有螢幕是主體，電話跟網路的功能都是附加的。這個設計的方法跟傳統智慧型手機的設計完全相反，不是設計一支有觸控螢幕的手機，而是創造一個有電話與網路功能的螢幕。所以 iPhone 4 的正面跟背面必須用相同的玻璃材質，電話在設計上的地位被降低到只有像薄薄地沾粘在螢幕四邊，微不足道的存在。整支手機就是一個高解析度的螢幕，握著它就好像是握住一塊閃亮、具有魔法的玻璃磚，Internet 就在玻璃裡，魔法任你使用。我想這就是 Apple 要你去體驗的經驗。

撇開收訊跟耐用性，iPhone 確實是一個精彩的產品設計典範：顛覆傳統思惟，創造一個嶄新、令人驚喜的使用經驗。

STEM to an IDEA

自從 iPhone 4 在臺灣上市之後，有來自不少不同領域的媒體
訪問我，他們除了從設計的觀點探討現在最熱門的 iPhone
與 iPad 現象，也想了解這個產品對整個產業及社會的影響。
這些來自不同領域的記者，切入現象探討的重點自然不同，
但他們不約而同地都問了同一個問題。他們都問：各家大廠
如 Samsung、宏碁、華碩、黑莓等也都宣布新款的智慧型手
機和平板電腦，你認為他們可能動搖蘋果的地位嗎？

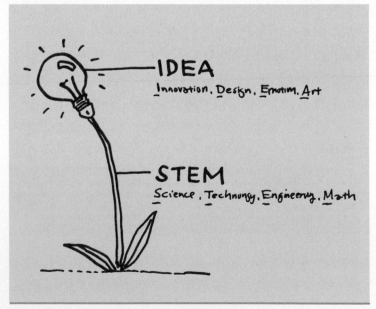

(concept drawing from John Maeda, OurRISD blog)

我的答案是：「NO.」

每一家科技大廠在技術上與製造能力上都絕對不比 Apple
差，也一定有能力生產出功能與規格上能與 iPad、iPhone
等相當的產品，但是這些公司缺少一樣很重要的能力……

左頁這張圖是我的母校RISD現任校長前田約翰 (John Maeda)
所提出的。STEM是「Science, Technology, Engineering,
Math」(科學、技術、工程、數學) 四個字的縮寫，你可
以看到全世界每個提倡創新的角落都在鼓吹這些領域，
STEM是重要不可或缺的創新基因。但STEM只是方程式
的一半，因為任何重要、有意義創新的背後都需要有IDEA
「Innovation, Design, Emotion, Art」(創新、設計、情感、
藝術)，才能運用STEM對人的行為有所創新。

iPhone 與 iPad 已經成為當代文化的一種載具──就如同以往
的收音機、電視機一樣，是一個傳達各種形式內容與互動的
重要工具。購買 iPhone 已經不只是買到一支智慧型手機，
而是得到一種新的 lifestyle，一種新的生活體驗。

iPhone、iPad 的成功就是 STEM 與 IDEA 結合的最佳範例。
跟蘋果競爭，這些科技廠只有改變以技術為基礎、以及以技
術規格與價格競爭的產品思惟與公司文化，不然只是在後
面追，談不上競爭的。我相信如果一個公司要創造出融合
STEM 跟 IDEA 的創新，對文化的敏感度與創造力必須成為
公司中重要的 DNA。

Branding 已死，品牌萬歲

常有朋友問我對所謂的「名牌」有什麼感覺——還有我自己追不追求「名牌」。這問題讓我開始思考我喜歡的一些主流品牌：Porsche、Martin Margiela、Muji，還有 Apple 等等，我把這些品牌和我不喜歡的牌子做了比較，並仔細想了想之間的差異。

我們活在一個品牌的世界：從戶外看板到寄至你手機裡的訊息，每天都有成千上萬的品牌訊息在向你吶喊，希望得到你的注意。廣告和行銷業者認為一個有力的品牌形象是公司最重要的資產，所謂的「品牌價值」可以提升產品的價格，以及客戶的忠誠度，因此，品牌塑造 (the act of branding) 才會如此盛行，充斥在我們的日常生活中，無所不在。

但這樣真的有用嗎？

品牌塑造的矛盾

在早期，品牌之所以變得重要，是因為某些特定的產品（比如摩頓的鹽，或立頓的茶葉）比其他沒有名號的產品品質更好、更可靠。因為這樣的品質保證，在選擇較少、市場比較穩定的情況下，累積了忠實的客戶群，靠著口碑也能以價高的價錢販售。不過接著行銷變流行了，然後「品牌塑造」，

不需要 Logo 的品牌

也就是替公司打造一個品牌，並且將其承諾成功傳達給大眾市場也變流行了。各個公司開始搶著花大錢還有很多的時間來介紹新的品牌，同時也要捍衛老牌子。光是 2003 年，美國專利商標局就核准了十四萬個商標，1993 年時一年只有四萬個。

被昇華的 Logo

如果品牌塑造真的這麼有用，那要在一個充滿歷久不衰的品牌和死忠客戶的世界裡創造新品牌，根本就沒有意義，不是嗎？

隨著產品的製造過程越來越商品化，以及市場競爭越來越激烈，現在的消費者有更多選擇，也能取得更多關於產品的資訊，於是他們在購買時的角色不再那麼被動了。研究指出即便是一個「忠實」的客戶，也會樂於選擇競爭對手在價格上較為低廉的產品。在這麼一個資訊與主觀意見充斥的環境裡，消費者可以立即查詢某個產品或服務的相關比較和內容，如此一來，品牌真的還有什麼可能性嗎？

James Surowiecki 在《連線》(Wired) 雜誌裡一篇名為〈品牌的沒落〉(The Decline of Brands) 的文章裡所説的一樣，「弔詭的是，對品牌的迷戀同時也表現了品牌的弱點。」

不是靠塑造品牌賣產品，是靠產品賣品牌

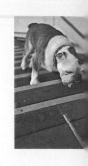

傳統的「品牌塑造」是像奧美那類 4A 廣告公司宣傳的那樣，所謂的品牌形象是事後才打造出來的——他們針對客戶已經在做的產品做一番包裝，讓這些產品對消費者更有吸引力。他們常常高估了品牌塑造的力量，也小看了消費者自己評估產品品質和價值的能力。無論做多少包裝（或是多少品牌大夢），爛產品還是爛產品，而且越來越沒有辦法單靠品牌形象就讓消費者買你的帳了。

現在如果想要維持一個強而有力的品牌及客戶的忠誠度，唯一的方法就是持續推出創新的產品和服務，提供獨一無二的價值。也就是說，品牌的建立不是來自那些品牌塑造的活動，而是透過公司的核心價值，以及其所提供的產品與服務。Apple 就是一個很好的例子，是因為 iPhone 和 iPad 才讓更多人喜歡上 Apple，而不是倒過來。就像剛開始出現品牌時那樣，現在又回到由產品來推動品牌的時代。

所以回到我朋友的提問，是的——我相信所謂的名牌。但我喜歡它們是因為這些品牌的產品真誠而直接地反映了這個牌子背後團隊的能力、信仰與價值。一個品牌之所以會成名、之所以出色，是靠著不斷推出體現了這個信念的產品。我喜歡真誠實在的品牌，有誠意推出創新的、更好的產品。品質是消費者感受得到的。品牌變成一種承諾，讓消費者知道，只要是它們的產品和服務都會提供同樣等級的使用經驗與滿足。我討厭那些只建立在「品牌塑造」上的牌子，只有一套編造出來的空洞價值，而實際的產品卻無法提供那個「品牌形象」所承諾的。現在很多人在談自主品牌，首先就該確認自創的品牌是來自於產品所呈現的獨特功能或使用價值，這樣的品牌才有意義。

從空間體驗出發的設計：
IPEVO XING

在 IPEVO 掌握使用網路電話的新行為，成功推出 Skype 專用 Free-1 USB 話機後，我們開始檢驗其他網路通訊的使用情境。Skype 的會議功能提供清楚又免費的通話服務，我們發現有越來越多中小企業選擇透過 Skype 進行遠距離的商務會議，網路電話的使用已經從個人層面，進一步發展到商務用途上。

出於這個需要，我們著手設計一款供小型商務會談使用的 Skype 裝置。不過我們並非直接從硬體本身的設計出發，而是從思考進行遠距會議時的空間著手，以及我們的產品和傳統的通訊會議設備 (如 Polycom) 之間的差異。

過去的通訊會議基本上還是以撥打電話的模式進行，會議桌中央放了一台巨大笨重、張牙舞爪的 Polycom，會議成員每個人駝著背、不自覺地伸長脖子要靠近這台機器，非常不自然，好像這台像外星人設計的怪物才是會議的焦點一樣。同時還要一邊擔心電話費，或是對方聽不聽得清楚。

運用傳統電話線路的舊式通訊會議設備，在麥克風的部分設計成三隻伸出的腳，是為了配合圓桌會議的空間分配。另一方面，由於仍然是從撥打電話的行為出發，所以操作設計也類似電話，按鍵繁雜，燈號不清，全都小小的看不清楚。

這些都會造成使用上的不安。譬如通訊會議中，遇上需要保留隱私時，可以按下「靜音」鍵，這個功能在談判桌上很重要，於是大家常要緊張兮兮地找「靜音」的燈號有沒有亮，確認沒有洩漏不該傳出去的事。

但隨著 Skype 等網路通訊技術的發展，網路會議除了讓使用者不用再擔心電話費之外，在溝通行為上還加了視覺的面向。電腦螢幕或投影的方向成為會議中視覺的焦點，除了看得見對方之外，也多了分享影音、文件等功能，提升遠距會議的溝通品質。

有了畫面（電腦螢幕、投影幕等），會議成員的視覺焦點也不再被局限在桌子中心的話機，不必再時時刻刻確認有沒有對準話機，和看不見的人說話。空間從聚焦圓心的圓形分布，變成成員可以各自舒適地坐在方桌兩旁，從四個不同的方向注意前方的螢幕或投影幕。

正當我在思考產品設計和這種空間經驗的轉變之間的關係

IPEVO XING 網路會議系統 (2006)

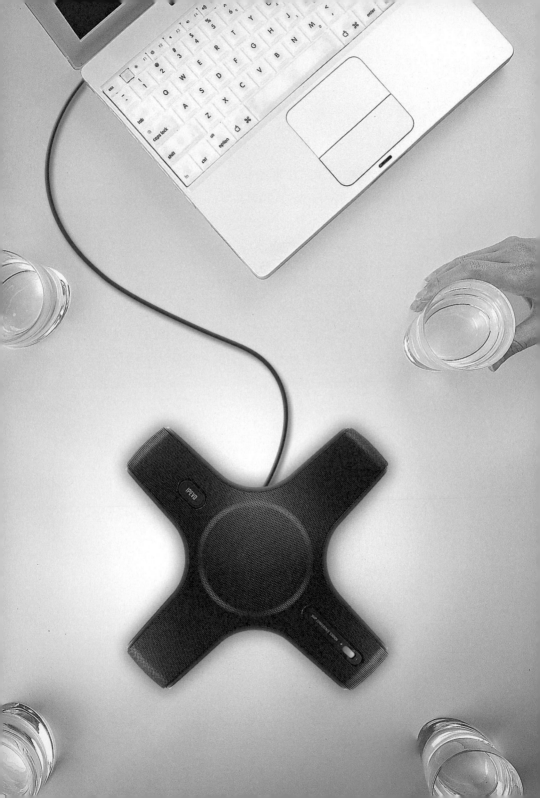

時，我看見我家 Roy 咬着新玩具：X 形的狗骨頭湊過來玩……

X 的形狀指向會議方桌的四個角落，物件的造形即反映了使用經驗的空間需求。X 也是十字的交界處，標出交會的位置。於是設計的中心概念成形了，我們決定將它命名為 XING (X1N6)，除了強調「X」的造形與空間經驗，XING 也是「crossing」的縮寫，和網路通訊會議一樣，是資訊交流匯集的地方。

因為對空間體驗的重視，我們必須將各個環節都整合起來。XING 的表面由完整的沖孔網覆蓋，沒有瑣碎無謂的線條或花樣，一體成形，放在桌上很安靜，可以融入整體會議空間，不像傳統裝置那樣張牙舞爪。另外，由於視訊會議的器材連接電腦，幾乎所有的按鍵與設定都可以在電腦上進行，我們於是把機上的按鍵減到最少，僅保留最必要的部分。

使用體驗一直是 IPEVO 產品設計的核心，於是 XING 除了在整體視覺上簡約有力外，音量調節鈕是採用類比式的滾輪設計，保留觸覺的使用感受，讓操作更直覺、更簡單。使用狀態的指示燈，也保持一貫直觀、安靜、化繁為簡的設計態度，一點也不複雜，讓使用者可以專注在會議內容上，不會受到器材的干擾。

另外，在通話品質上，XING 內建高階智慧型 DSP 晶片，雙向迴音消除、自動過濾背景噪音等功能，對話因此不受雜音干擾；360 度收音且範圍廣達五公尺，並採用全雙工同步收發話的傳輸模式，允許一邊收聽一邊發話，完全模擬面對面溝通的方式，大大改善視訊會議的經驗。XING 一推出，不但大受日本與在中國的臺商歡迎，也獲得 2006 iF 產品設計大獎及 2007 德國設計獎的提名。

XG-01：下一代的網路會議系統

自 XING 推出以來，網路通訊的技術和使用行為在這幾年間又有了新的轉變，於是我們開始思考讓 XING 升級的可能。Skype 和視訊會議依然很重要，但現在不一定要透過電腦，越來越多人用 iPhone 或 iPad 來進行視訊。這個變化，讓通訊溝通的使用人數和地點都更加彈性。

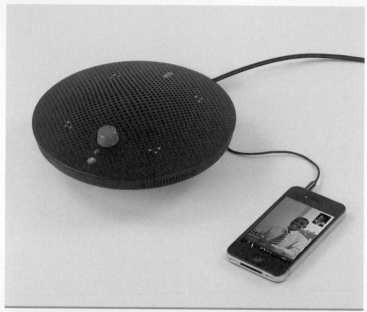

下一代的 IPEVO 網路會議系統 XG-01 (2012)

第二代的 IPEVO 網路會議系統延續 XING 的設計概念，但勢必要能提供更好的影音通訊服務；在使用上必須更自由、更加融入整體環境，好像話機不存在，而會談的對象就在眼前一樣。

新的外形像一只極為簡單的圓盤，就像擺在桌上的一個碗或一個花器，毫不突兀，甚至不像科技產品。黑色的塑膠表面取代金屬沖孔網，在質地上更安靜。表面的按鍵縮減到只剩下控制音量的旋鈕，以及靜音功能和切換麥克風指向兩個按鈕。類比感覺的音量旋鈕讓使用上如一台老收音機一般直接。比起 XING 的滾輪設計，低科技的操作界面連「董事長」都會用。

新產品的設計概念是回到基本，最簡單舒適的使用體驗。很多科技產品在複雜的技術之上，還要不停加上各種繁複的造形，最後的結果不是和空間格格不入，就是造成使用上的不安。我們在造形上只保留最必要的，並且以最直覺的方式設計。譬如外殼的出音與收音圓孔讓使用者憑直覺就知道它有收音及切換麥克風指向的功能。切換時，只需重覆按同一個按鍵，在四個角落的指示燈即會顯示目前哪幾個角落的麥克風是開的，而指示燈也融入圓盤造形裡。它在技術品質上卻毫不讓步，可以直接連接 iPhone 或 iPad，讓聲音更清楚，識別度更高。

我們從對使用者在網路溝通行為的轉變，觀察通訊會議中空間體驗的變化，進而設計出音質更好，操作上卻更簡單、更直覺的產品，貼近使用者新的需要。化繁為簡的過程實際上是經過許多觀察、試驗與思考，才找出解決辦法的，而我想，這就是設計最重要的核心。

16

成為一位好的設計師之前，先做個好的消費者吧！

前陣子我到朋友家裡拜訪，當我們走進她三歲女兒的房間參觀時，眼前看到的是一排設計品質非常高、非常美麗的玩具，讓我十分驚訝。聽到我們大大稱讚這些玩具是我們看過做工最精細、設計得最好的小孩玩具時，孩子的媽媽回答：「如果我們沒有讓她從小就習慣這些好設計，她以後就不會懂得要重視品質。」

她的一句話讓我想到 Posterous 的創辦人兼執行長 Sachin Agarwal 說過的一個例子：

我問他：「你有沒有用過 iPhone？」

他說：「沒有。」

我繼續問：「你是用 PC 還是 Mac？」

他說：「PC。」

「唉，這就是為什麼我們雞同鴨講了。你是無法了解的。除非你用過 iPhone、Mac 或是開過 BMW、Audi 的車子，否則你是無法體驗其中差異，無法了解那些產品為什麼如此成功的。如果你一輩子只用過 Windows，你認為電腦只是在跑 Office 的工具；如果

你只用過黑莓機，你以為電話只不過是用來打電話；如果你只開過 Kia，你認為車子只是讓你從這裡到那裡的代步工具。只有當你使用過每個領域中較高層次的產品，你才能了解什麼是同樣功能卻是完全不同的使用經驗。你不必然願意支付比較高的代價購買，但至少你知道其中的差異。我一輩子都在說服人使用蘋果的產品，但很多朋友還是不願意放棄 PC 使用蘋果的電腦，那不是因為他們認為 PC 比 Mac 好，而是他們根本不知道居然還有更好的產品（或者說，他們不知道電腦還能做其他的事情，車子不只是代步的工具）……」

我不是要大家變得很勢利，但是如果在你的生活中，使用的都是粗糙的產品，自身的體驗也僅局限於草率設計之下的產物，那麼你便難以體會真正超越一般期待的使用經驗，更別說要設計出像樣的品質了。用心思考、好好設計過的產品不一定比較昂貴，但是投注在產品身上的用心是顯而易見的。透過實際使用經驗，培養對品質的敏感度，能夠明白、並且感受到品質高低的差異，拒絕那些不認真的產品。就拿桃園機場 2010 年新的一批手推車來說吧——經過媒體吵吵鬧鬧的報導後終於換新的行李推車——實在又笨重又難推，整體的造形與功能甚至比不上被淘汰掉的舊款優雅……這很明顯是個交差了事的決策，只要被詬病的輪子沒壞就行了，完全沒有認真思考過好的推車應具備哪些條件。我真的很好奇推車的設計者或是選用這款推車的官員到底有沒有出國旅行過，或是即使旅遊中也缺乏對好的品質與使用經驗的敏感度，無法感受得出 Quality 的好壞。

身為設計師，我們設計的其實不只是一項產品，而是產品所提供的使用經驗。只有自己體驗過，才會明白有品質的設計

所能提供的使用經驗；這份敏感度也會隨著不同的 Quality
體驗而更加敏銳，其中好的設計與使用經驗在設計者心中慢
慢累積並逐漸內化，間接影響了設計者的創作過程。

我一直覺得只因為低價格而購買廉價粗糙的產品反而是最浪
費的行為。因為功能表現不佳、品質低劣、也不耐用，導致
當初購買的目的反而沒法達成，最後算起來可能還更貴；
影響消費選擇的前提不該是哪一樣產品的標價最低，而是仔
細衡量什麼產品最能符合自己的需求。選擇使用有想法、真
的有用心思考設計及製造的產品，買到的不只是達成使用目
的，而且可以擁有並使用這樣的產品所帶來的喜悅，絕對值
得，同時這樣的產品也可能更加耐用，可以豐富我們的生活
經驗，同時也能培養對有品質的使用經驗與好設計的敏感度
(這兩點在我眼裡是同一件事)。

這種對好的設計與品質的敏感度，讓我們重視質勝過於量。
今天早上，我公司的一個同事正好引述了《萬里任禪遊》
(Zen and the Art of Motorcycle Maintenance) 書中的一個想
法，為這樣的態度下了一個最好的註解：Quality 是唯一能
夠 bridge 理性與感性的東西。Quality = good。

Designing for Innovation, or Designing for Marketing
為創新而設計，還是為行銷而設計？

週末我到陽明山溜我的老奧斯丁 Mini，一路快樂地往前衝，沒想到在狹窄的彎道前頭突然出現一台新款的 New MINI，開的速度有夠慢。跟在這台車後面，以每小時 10 公里的速度龜爬時，我開始思考新舊兩款 Mini 設計思惟的差異。

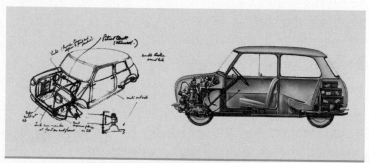

Sir Alec Issigonis 畫在餐巾紙上的 Mini 原始設計圖

原版的老 Mini 是在 1956 年蘇黎士運河石油危機後出生的，當時英國陷入嚴重的石油短缺。人們開始對小型又省油的車有需求，但是市面上卻沒有一輛適切的小車。Mini 的設計者 Alec Issigonis 當時收到一個非常嚴苛的設計規範，這個條件是什麼呢？這台車的體積必須在最小化的 3 公尺 × 1.2 公尺 × 1.2 公尺之內，但是給人使用的內部空間卻至少要有總體積的 80%。Issigonis 從傳動系統的配置開始創新，將引擎橫放置於車頭，再將變速箱置於引擎的下方驅動前輪。

Mini new & old (photography by Adrian Chan)

有別於當時常見的縱向前置引擎驅動後輪之配置,將原本給
機件使用的空間釋放出來,變成一台四人座、容易停車的結
構。這個設計原型非常有效率,直到現在,我們在市面上看
到的小車,從 Toyota 到 VW 到福特,都仍舊根據這個設計
方程式。

老 Mini 的外形完全是為了滿足當時對效率的要求,但同時
也因整體輕、巧與極佳的配重,讓 Mini 在賽車界大受歡迎。
純粹以設計上的創新來滿足時代所需的 Mini,反而讓它的
造形變成那個時代的象徵符號。Mini 是第一台沒有階級之
別的車,不論有錢人、搖滾巨星、英國皇室、或者是一般
人都喜歡開。Mini 是時代的產物,也成為那個時代的文化
icon。

換過來看新 MINI 的設計原點,是由一種稱之為
「Marketing」的怪獸所驅動。BMW 買下 Mini 品牌後,

2001 年推出新的 MINI (請注意，Mini 的 Logo 已經變成
全部大寫)。在設計與造形上沿用了非常多原始 Mini 的比
例與造形符號及圖像，也沿用了引擎置放的方程式——換句
話說，在設計與科技上並無太大的創新，只是重新包裝了
一些經典的設計元素。New MINI 設計的目的是為了創造市
場區隔和產品定位，不是為了創新。它創造了一個「Luxury
Compact Car」的獨特定位，注入「有趣」、「個性」、
「Cool」、「駕駛樂趣」等行銷元素，在茫茫車海中獨樹一
格。New MINI 相當受到市場歡迎，它的設計也成功地達成
了行銷的概念與目的。

現今社會上普遍認為設計是為了服務 Marketing 而存在，所
以或許 New MINI 也可能成為這個時代的 icon。只是，對我
而言，我還是比較喜歡為創新而設計的老 Mini……

"Everything You Liked
I Liked 5 Years Ago"

設計有文化

深刻、蓬勃的多元文化必須滲透到社會的系統裡面，
讓熱愛同時了解這些文化場景的人，
從我們自己的角度出發。
這些人的熱情可以建構出屬於我們的獨特觀點，
進一步催生一個個全面的、
別具創意和自我風格的產品或服務。

"Everything You Like
I Liked 5 Years Ago"

你現在喜歡的一切，我五年前就喜歡過了

曾經在報紙上看到一些關於國家文化藝術基金會希望將「藝企平臺」的計畫推動成為「藝文社會企業」的報導。國藝會預計在年底前 (2011) 整合藝文及企業的行銷平臺，幫助藝文團體宣傳行銷，希望「藉由帶動企業界的藝文消費，進一步為藝文界創造市場」。最終的目的在於透過加強後端的行銷機制，協助增加藝文團體的盈收，尋求自立。

雖然原來的立意良好，但是我認為計畫的背後卻忽略了國藝會這樣的組織應該扮演的角色：鼓勵前衛藝術與實驗性的創作，那些主流市場還沒有辦法接受 (或許也永遠不會接受)、因而無法開創票房的作品。

在科技業，大家都很熟悉 Geoffrey Moore 在《跨越鴻溝》(*Crossing the Chasm*) 一書中所提出的「Technology Adoption Lifecycle」(技術採用生命週期)。Technology Adoption Lifecycle 根據特定使用者族群在人口分布及心理上的特質，描述了人們對一個創新產品的採用或接受程度。新產品逐漸為市場所採納的過程，形成一條傳統的常態分布曲線，又叫作「鐘形曲線」。這個模型指出，最先採用新產品的是所謂的「創新者」，接下來是「早期採用者」，然後是「早期大眾」和「晚期大眾」，而最後接受產品的則是「落伍

者」。譬如說現在手機和數位相機的接納程度已經達到「早期大眾」的高峰，甚至已經過渡到「晚期大眾」的部分了，而平板電腦的使用則還在「早期採用者」的階段。

任何一種新科技在滲透市場的過程中，透過產品所吸引的不同顧客群劃分出以上五個階段。當然不是每樣新科技都能順利地依序成長，每個階段之間都存在著一定的間隔。新的技術如果無法跨越這個鴻溝，就會因為失去繼續推動市場的動力而失敗。其中最大的鴻溝介於「早期採用者」與「早期大眾」之間，這也是一樣創新產品是否能邁入主流市場的關鍵。Sony MiniDisc 和 PHS 就是兩個明顯的例子。

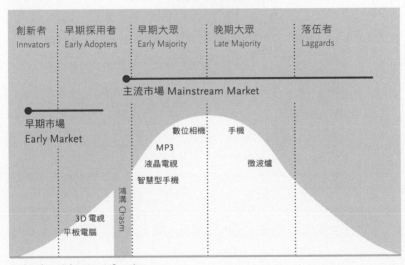

| 創新者
Innvators | 早期採用者
Early Adopters | 早期大眾
Early Majority | 晚期大眾
Late Majority | 落伍者
Laggards |

主流市場 Mainstream Market

早期市場
Early Market

數位相機　手機

MP3

液晶電視　　微波爐

智慧型手機

鴻溝 Chasm

3D 電視
平板電腦

Technology Adoption Lifecycle

我認為這個模式也可以應用在所謂「meme」（「文化基因」）的傳遞上面。Meme 這個字是 1976 年由英國生物演化科學家 Richard Dawkins 所提出，代表人與人之間文化傳遞的基本單位，像 DNA 裡的基因一樣；人類可以透過寫作、說話、手勢、儀式或是其他可以複製或模仿的現象，將 meme 傳遞

給其他的人。從文化的角度來看，有獨特見解的藝術家在這個模式裡扮演的就是創新者的角色，從他們的洞察、體會與思考創造出從來沒人見過的前衛實驗。這些想法、概念與思考模式接著影響了其他的藝術家，然後影響了設計師、音樂家，還有建築師等其他創作者，這些人將傳遞而來的 meme 融入作品之中，進而有可能推動新的社會思潮與典範。

於是我們可以將原來的生命週期修改如下：

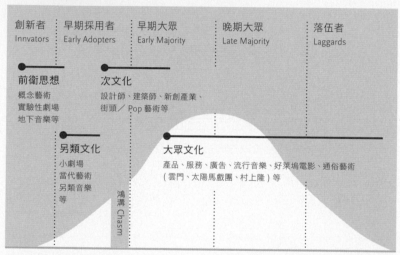

Meme Adoption Lifecycle

我有一件美國藝術家 Ryan McGinness 設計的 T-shirt 上面寫著："Everything you like I liked 5 years ago"（你現在喜歡的一切，我 5 年前就喜歡過了）——我想這句話說出了重點。就像流行音樂的發展一樣，5 年前的地下獨立音樂，現在在熱門歌曲的排行榜上，在電影、表演藝術和熱門文化上也有相同的現象。或是80年代 David Carson 的實驗性平面視覺，到近年在超主流的誠品所出的刊物上也都看得到其影響。或是許多地下塗鴉藝術家的作品風格與概念也漸漸被炒成流行文化。

photography by Sonia Wang via Jenni Hong Dance

身為一位創造使用者體驗的產品設計師，我不知道已經有多少次從當代藝術家各類型的作品中得到養分與啟發，無論是直接或間接的。這些人的創作預示了絕大多數的人還沒有看見的未來、發展出個人獨特的表現，在當下自然是非常小眾的，更不可能締造什麼票房了。然而其中的一些概念，長期看來有可能成為未來的文化主力。

因此，在努力讓有能力大賣的藝文團體去開發「藝文欣賞人口」、提升藝文消費市場產值的同時，不要忘了培養一個非票房導向、鼓勵實驗與多元表現的環境。滋養一個讓文化進展的力量、得以滲透到社會之中的環境是必須的，這些創作的力量與多樣性有潛力形成新的趨勢和想法，影響社會既有的期待，進而塑造新的文化與行為模式，自然也就會創造出全新的市場價值與機會。

文化創造產業

這幾年常常聽到大家在談所謂的文化創意產業,頻率高到我們這些創意工作者(設計師、音樂人、藝術家等)聽到「文創」這兩個字就頭皮發麻。我甚至開始覺得,所謂發展文化創意產業,不過是要幫土地開發案找個名目。

「文化創意產業化」這個概念本身就自相矛盾:從商業的角度看來,要靠文化藝術賺大錢很困難。因為藝術創作的核心在於獨特的表現方式與觀點,和量產的商業行為本身就有抵觸(難道你要說:「傳統手工藝的市場真是大得不得了啊!」)如果企圖討好大眾市場,產出的作品就會失去實驗的精神與藝術的價值。

對「文化」的解釋不應該停留在這麼表面的層次,想要利用現成的文化藝術大撈一筆。我們應該要從更廣義的角度來看文化這件事:文化是我們社會中一套共有的態度與價值,是這個社會共同的目標及實踐。

以汽車文化為例,上週我在加州去試駕了 Tesla Roadster,擺脫一般我們對綠能電動車又慢又無聊的印象。Tesla Motors 是第一家製造外觀與效能兼備的電動跑車的車廠——一台真的會令人興奮的電動車!我發現 Tesla 所使用的一些重要零件,包括電動馬達,都是臺灣製造的。我們有這些技

術，為什麼沒辦法建立像 Tesla 這樣的品牌，推出這樣整體性強且令人激賞的產品？

賈伯斯曾經說過：「How you design is how you see the world.」（你如何設計，就代表你如何看這世界。）我們的社會對周圍的感受、做事情的習慣，還有這個社會集體的需求，影響了我們對環境的想像、我們的市場、我們的產業，還有消費產品與服務的模式。

北加州的古董車聚會

汽車文化在美國的發展歷史久遠，可以刺激並影響消費市場。各式各樣的賽事、收藏、兜風旅行、維修、保養、俱樂部和活動……共同促成了這樣一個高度發展的車迷文化。汽車市場與製造者從這樣的文化基底出發，培養出他們對車的想法，思考一台好車應該擁有怎麼樣的功能、外形，給人什麼樣的感受，功能與性能又該達到什麼程度……這層深厚的文化基底才是市場及新設計理念的幕後推手。

多年來我們一直埋怨臺灣沒有自己的汽車品牌，從過去到現在，我們只能在地生產來自日本、歐洲、甚至韓國的車。最近終於出現了臺灣的自主品牌，不過表現令我頗為失望。他們選擇了最沒有想像空間的車種：休旅車和 SUV，整體產品的設計與概念頂多也是做到與日韓品牌一致的品質，並沒有

美國的汽車文化行之有年，驅動汽車產業的發展。

有道理的設計 | 設計有文化

突破性的想法與具原創性的使用經驗，不過是證明了「我們也可以」的製造技術而已。我只能說，這是因為這些品牌的誕生，只是為了因應看似大有可為的市場機會，而非出自於本身對汽車文化的想像。這樣的車子很顯然是出自於一個對汽車沒有深入思考的文化，這種產品在國際舞臺上自然很難找到自己的特色。

然而，這也很清楚地表現出我們汽車文化的水平。由於許多車輛進口、賽車活動場地等法規和稅務上的限制，臺灣一直無法發展出蓬勃的「汽車文化」。政府對進口車課徵高額關稅，原本是為了保護國內汽車產業在市場上的競爭力。但是法規上的諸多限制，卻大大阻礙了汽車文化發展的可能性。我們對汽車的想像停留在將車視為交通工具，或身分地位的象徵，從來沒有把汽車當作一種對快樂的追求、一趟歷險，或是生活態度的一部分。然而，少了這種熱衷與想像，我們就不可能建立一個真正有獨創願景的汽車品牌。

深刻、蓬勃的多元文化必須滲透到社會的系統裡面，讓熱愛同時了解這些文化場景的人，從我們自己的角度出發。這些人的熱情可以建構出屬於我們的獨特觀點，進一步催生一個個全面的、別具創意和自我風格的產品或服務。

我們不應該冀望在短期內從文化產業可以產出直逼半導體業的產值，應該讓文化與藝術工作者在社會上發揮他們的影響，幫助培養我們社會和市場自己的文化。同時，也是時候該廢止那些過時的法規了，這樣我們的社會才有空間發展更多元蓬勃的次文化。與其把文化創意產業化，不如讓文化來創造產業吧。

See What I See：
IPEVO POV 與 P2V

前文〈設計一個動詞：IPEVO FREE-1〉談到 IPEVO 產品設計最主要的「梗」（概念、想法）很簡單，就是「verb」；當我們在規劃新產品時，並不是去設計那個「物件」，而是去思考使用上的目的與新的使用方式。 能夠即時分享視訊和影像是網路溝通很重要的一環，然而目前大部分的人所使用的 web cam，是筆電內建架在電腦螢幕上的 web cam，這個設計的前提是用來模擬人與人面對面的溝通，但經過實際使用，我們發現，對著一個頭講話超過 15 分鐘之後，還真的有點無聊，人們其實更想看的是「你看到的」，而不是「你」。

傳統 web cam 只能看對方的臉

See What I See：指向的

我們認為網路視訊溝通……
另一層面向。如果你深入……
現，當我們與人溝通時，……
在談的物件，好比說透過……
跟 P2V 的設計靈感就是……
個筆狀造形的 web cam，……
用手去拿，直覺地將 web……
一篇雜誌文章、一個人或……
對面」溝通工具，變成可以……
具。接著我們更進一步把這……
近拍、放大、快拍等功能) t……
經驗。到第二代 P2V，我們……解析度提高到 200 萬像素，
加入自動對焦外，我們還做了一個支架，讓鏡頭可以自由地
指向任一個方向，更進一步地解釋和便利見我所見的行為。

"See what I see" 的概念

Form Generates Function

工業設計有一門很受推崇的理論，叫做「形式追隨功能」(form follows function)，簡單地說，就是物件的造形必須根據其用途和目的去設計。但是我認為，物件的形式不應該只是滿足主要功能的使用而已，形式也可以創造功能 (Form can generate function.)。

第一批使用我們產品 P2V 的人是美國 Apple 的銷售工程師。有一位 Apple 的工程師偶然之間看到 Engadget 上的報導，受到 P2V 那個獨特支架設計所吸引，心想這應該可以用來 Demo iPhone 與 iPad，所以二話不說，直接上網訂購一支。他把 P2V 接上電腦，鏡頭對著 iPhone，把 iPhone 投影到電腦螢幕，然後把電腦又接投影機，讓觀眾可以看到他如何操作 iPhone。有人曾問過，市面上有一種 Video Out 的線可以直接把 iPhone 螢幕接到電腦，用那個不是更好嗎？但是這樣，觀眾看不到手指的活動，iPhone 觸控螢幕的特點，如果不能照到用手操作，哪裡還有感覺呢？蘋果銷售工程師知道他們產品的特點，怎麼樣也要找到方法，突顯 iPhone 多點觸控的功能。

P2V 被 Apple 帶進校園

教育市場向來是美國大企業兵家必爭之地，所以 Apple 銷售工程師拿著我們的 P2V 到全美各大學校 demo iPhone，每次 demo 完，在場的老師就會圍過去詢問 P2V，或 許 是 iPhone、iPad 知名度已經太高，或許 Apple 工程師在 Demo 期間解釋得很充分，所以在場的聽眾，反而對 P2V 的興趣高於 iPhone、iPad。Apple 工程師跟我們強烈抗議，要我儘快提供他們 P2V 的產品型錄，因為他們是 Apple 銷售工程師，他們的工作是回答 iPhone、iPad 的問題，不是回答 P2V 的問題。

美國的老師看到 Apple 工程師用 P2V 來 demo iPhone，直接想到教室如何運用，他們以發現新大陸般的熱情使用、並跟我們分享他們使用 P2V 的經驗，有老師拿 P2V 教如何認識溫度計、指南針，有老師用 P2V 來教編織、認識音符、改文法、算術等等。在臺灣，也有很多老師發現類似的使用方式，用 P2V 來增加教學的互動性。我們很高興看到使用者創造出自己新的用法。試想 web cam 在市面上已經很久了，至少有七、八年以上吧，但被架在螢幕上的 web cam 或內建在筆電或 LCD 螢幕的 web cam，表面上似乎很方便，但人們用它幾次之後，就不再打開，或者把視訊的視窗壓在其他視窗下，換句話說，那種設計並沒有思考「面對面」溝通真正的意涵，用英文來說就是，他們的設計是按照「字面上的意思」而已。我們的 P2V 設計，讓使用者創造與發現新的使用方法，鼓勵使用者用自己的方式發現新的功能，這就是我說的「形式創造功能」的設計。這樣的設計才能超越功能，讓設計不只是服務功能，還能引導功能。這是愛比追求的設計。

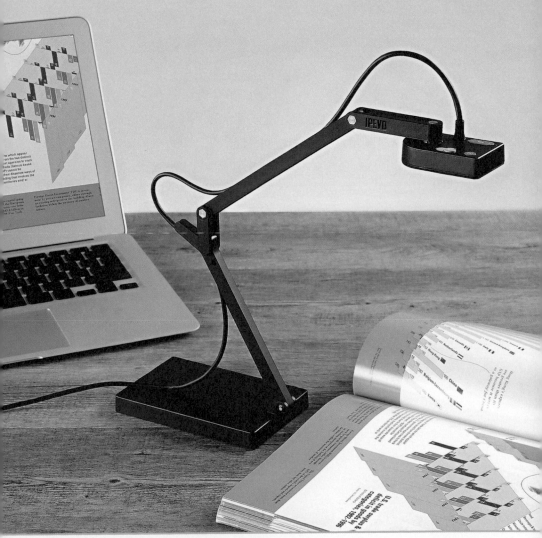

下一代的 USB Cam：IPEVO Ziggi USB 實物投影攝影機 (2011)

21 Classroom 2.0

IPEVO 的 P2V USB 實物攝影機在美國的教育界掀起一陣風潮，目前美國已經有超過三萬所學校使用這款攝影機。老師們只需要將 P2V 對準教材，就能透過筆電和投影機立即和全班分享，讓教學更直接、有更多互動、而且更好玩。我們看到有小學老師將課本的內容投影出來，和學生解釋地圖與指南針的用法；或是在攝影機前解剖青蛙、說明數學等式；P2V 甚至在警察學校的 CSI 鑑識課程中也派上用場。

在 P2V 誕生之前，老師們只能選擇使用傳統的實物投影機，在操作上十分複雜，而且體積笨重（跟事務機差不多）又貴（平均一台要七百美金起跳），所以一般學校通常只負擔得起一、兩台，讓所有老師輪流使用。P2V 有點以破壞性創新的方式，只要十分之一的價錢，而且非常輕巧，一般的包包也放得下，很多學校因此替每位老師添購一台。同時，P2V 操作簡易，幾乎不用看說明書就會使用。

但 P2V 在臺灣卻沒有引起學校太大的注意。除了一個地區的學校訂了一批之外，P2V 在臺灣的銷售大多局限於一些熱心的老師個人買來自用。於是我們開始好奇，為什麼會有這樣的差異。

自從我們開始拓展 P2V 在教學領域的市場以來，為了深入

了解這個快速成長的市場真正的需求，我們在美國參加了許多教育相關的 Conference，也拜訪了各州的學校。我們反覆接收到的一個概念──所謂 Classroom 2.0 版的教學趨勢，這個概念的核心理念和我們所熟悉的教學環境非常不同。

簡而言之，Classroom 2.0 版將傳統上「教師做為講課的人」這樣的模式，轉變成「教師做為促進學習的人」，讓學生來主導。而學生的角色則從被動的聽眾，透過整體情境的融入，成為主動的學習者。下面這個由賓州教育局所製作的表格，將兩者之間的差異說明得很清楚：

Classroom 1.0	Classroom 2.0
教學者為中心	學習者為中心
老師教授教材內容	學生透過實作學習
記憶知識	如何使用知識
老師為講課者	老師為促進者／共同學習者
以整個班級為主的組織型態	可彈性調整的組織型態
單一的教學與學習模式	多元的教學與學習模式以照顧到所有學生
記憶與回想	較高層次的思考能力——創造力培養
單一領域的課程分類	跨領域課程
單獨的學習	共同的學習
依賴教科書	多元的知識來源
為單一學習模式所設計的教學	為多元的學習模式所設計的教學
學習特定內容	學習如何學習
學習個別的技術與方法	執行真正的專案計畫

從和許多美國教育人士的對談中，我感受到他們確實朝著 Classroom 2.0 版的教學方法與理念邁進；在 2011 年 4 月於舊金山舉行的 ASCD Conference（教育視導與課程發展協會會議）中，一位老師和我提到她認為對二十一世紀的教育而言，最重要的「4C」能力：Critical thinking & problem-solving（批判性思考及解決問題的能力）、Collaboration（合作的能力）、communication（溝通的能力）、與 Creativity & Innovation（創意與創新的能力）。

前幾天看到教育部委託北師大辦理第一次全國性的「藝術與人文學習成效評量」中，結果發現國內的小學生「幾乎無人能瞭解音樂、視覺和表演藝術的美感」。國中小學生普遍缺乏創作力，無法脫離教室情境思考。學生太習慣於紙筆測驗，而傳統上以老師為中心的單向教學方式，是沒有辦法培養這些關鍵 4C 能力的。

於是，我終於了解到臺灣和美國的中小學教育，在目標上所存在的根本差異。在美國，老師最重要的任務是培養學生對學習的興趣、繼續升學；然而在臺灣，教學的目標在於讓學生在考試中得到好成績。由於這個在目標上根本的差異，臺灣和美國各自發展出非常不同的教學方式，最後自然也培養出非常不同的下一代。這也解釋了為什麼 P2V 這樣一個可以協助每一位教師、透過實際經驗來傳達課程內容的工具，在臺灣與美國的接受程度差異這麼大。我聽說臺灣的中小學擁有許多高科技的設備，不過我想，如何運用這些設備，才是真正關鍵的地方。

22 Finding Potential in the Banal
發掘平凡之中的潛力

有沒有想過不起眼的迴紋針、髮夾，還有家居的花邊椅套和鋁門窗花樣是誰設計的？無數散布在我們日常生活中的物件，這些所謂平凡的實用品，本身在精神和實質上都展現了一種誠實，而這項特質卻常被我們忽略。這些物件的核心動機非常實用具體，它們出自於創新及解決問題的精神，立意在於改善我們的生活，值得我們全心全意的讚賞。但諷刺的是，大多數人卻認為這些普通的日常用品未經設計，因此也不怎麼注意它們。

想開始欣賞設計，我們應該從欣賞與珍惜身邊這些平庸並且被遺忘的東西開始。歷史上平凡的東西一旦到了有才華、有創意的人手裡，向來可以挑戰社會既成的規範。最有名的例子非杜象的便斗莫屬了；當然也不能忘記安迪沃荷的 Campbell 濃湯罐頭，我們仍可從中看到平凡與不經設計的東西所表現出來的力量，足以衝擊我們的集體認知，以及普遍的文化消費習慣。這些平凡無奇、不經設計的物件，像便斗和濃湯罐頭，到現在毫無疑問已成為當代文化中的大師作品。歷史告訴我們，平凡的東西一向都能夠在主流文化之外形成一股反面力量，相互制衡，猶如陰與陽。

畢竟，原創靈感（我應該說顛覆而充滿爆發力的靈感）就是源自於日常。平凡是最純粹的靈感源頭，是我們最容易取得

無印良品這個眾所皆知、普遍受到喜愛的大眾品牌，就是將他們的企業哲學建立在平凡的潛力之上。他們時常和設計界當紅的大人物合作，推出的產品卻沒有掛上這些明星設計師招牌。這些看似平凡而安靜的居家物件都是設計師高敏感度的重新詮釋，同時別具現代的調調。無印良品大部分產品的「設計」層面很微妙，幾乎不會讓人發現。但大家都愛無印良品是有原因的。我們心裡都對簡潔有種渴望與尊重，無論是在外表造形上，或是精神上的不經設計。

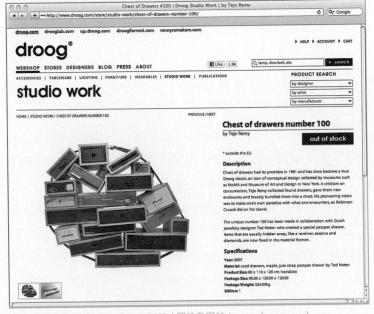

Chest of Drawers by Tejo Remy, 1991（翻拍自網站：www.droog.com）

90年代初期成立的荷蘭設計團隊 Droog 才是惡名昭彰，他們全部的作品都是以重新發現平庸的方式創作。他們一系列不正經的作品看起來都像是沒有經過設計，但在概念上的觀點顛覆卻是非常清楚的。Droog 首批作品中這種不經設計

的特質在當時震驚了整個設計界，也在設計界掀起了一場革命。其中 Tejo Remy 在 1991 年的作品 Chest of Drawers（五斗櫃）真的就是把二十幾個用過的抽屜紮在一起。束帶和抽屜都不是 Remy 設計的，全都是現成的物件，也依照它們原來的樣子呈現。Chest of Drawers 還有 Droog 的其他作品現已被世界上好幾個博物館列為永久收藏。Droog 最根本的力量就來自於他們並不試圖創造任何風格，他們展現的不是一個品牌，而是一種態度，正是這種態度扭轉了既定的印象，讓平凡的物件能夠在消費市場中建立起屬於自己的圖像。

「不」設計是一種智慧，在厲害的設計師手上，平凡或不經設計的東西不只是行銷的手段，更能夠化為傳達願景和想法的工具。

15 年後，2006 年在英國傢俱設計與製造品牌 Established & Son's 特別的委託之下，Jasper Morrison 設計了 The Crate（木箱）系列作品。The Crate 是個多用途的邊桌。事實上它就是一個在英國當地四處可見的紅酒木箱之復刻，本身並沒有任何特殊之處，只是一個上面印了三個戳章的木頭箱子：設計師的名字 Jasper Morrison、製造商的名字 Established & Son's，還有木箱自己的名字「The Crate」。The Crate 的材質比一般用來裝東西的木箱好一點，接合的部分則比較牢固。這件作品以「原版木箱的複製品」之名行銷，定價 90 英磅。

由於 Established & Sons 這項「特別限量」(Established & Sons 本身就是致力於提倡英國設計的前衛創新製造商)，而有了這個平凡、不經設計的木箱。Jasper Morrison 為他的木箱複製品辯護：「Nothing else seemed to do the job as well.」（其他東西的功能似乎都比不上它。）The Crate 背面

The Crate by Jasper Morrison, 2006

The Crate by Jasper Morrison, 2006

甚至還模仿原來的木箱做了一道裂痕。

通常「特別限量」等同於高檔貨、限量版等獨一無二的物件，但這個例子的結果卻是一個量產的、現成的、不經設計的普通木頭箱子，真是諷刺至極。這是 Jasper Morrison 對自己學生時期的回憶、是他對過度設計的批判，也是他（在二十年多產的設計師生涯後）對基本的回歸。

不管你怎麼看，The Crate 真的只是個木頭箱子：樸素，看不出任何設計的特別之處。

The Crate 之所以能夠成功且深具啟發性，正是因為 Jasper Morrison 是個態度誠實、技術嚴謹且創新實在的家具和物件而備受尊崇的英國設計師。他絕對是最具影響力的英國設計師之一，他的設計哲學從來不屈就於任何噱頭或希望令人吃驚的策略。Morrison 對儲物箱這項委託的回應也因此是踏實的，並且非常誠懇。他沒有把木箱設計成驚人的物件，而是个要設計。

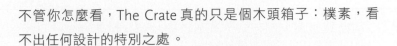

透過不要設計，Jasper Morrison 反而針對目前主流的設計心態，對於這種行銷的文化，以及所謂「設計」作品的現況，提出了更尖銳的思考。 用一個呆呆的箱子在概念上提出這樣的思考，便一點也不呆，反倒是一種智慧了：一種讓 Morrison 與眾不同的智慧；也讓複製一般儲物木箱的 The Crate 成為最具原創性的設計概念。

所以 The Crate 平不平庸？如你所見平庸得很。但這是設計嗎？絕對是。而且我很樂意花 90 英磅把它買回家。

（本文與張淑征合著）

23 什麼是Taiwan Style？

時常聽到媒體、政府或民間單位要找尋、解釋或創造出所謂「臺灣風格」的設計——甚至還聽過有人想建立一個臺灣Style 的設計元素資料庫。

每次聽到這種言論，都有點哭笑不得的感覺，一個在邏輯上根本的謬誤，大家竟然花那麼多的精神跟力氣去探討、解譯，這就好像古時候的人站在岸邊，討論如何把水中的月亮撈起來一樣，因為他們不知道月亮不在水裡。

風格的形成是結果，不是目的。

何謂「設計風格」？風格是反映某一學派如何看待設計的一套理念，風格之所以變成風格，是設計者用他所信仰的理念，加上他個人看待這個特定功能該如何被實現的觀點所形塑出來的。在用設計實現某個特定功能時，設計者所面對的挑戰與限制包括：當下可用的技術、文化氛圍和社會集體的品味，以及設計者自己詮釋觀點「梗」或哲學等。風格是回應這些挑戰與限制後的結果。

在臺灣，我們經常看到某個建案或產品，在做廣告宣傳時說自己是借鏡「歐洲宮廷」、「阿曼 Villa」、「北歐極簡」、「中國古典」、「日式禪風」、「低調奢華」等等，這些都只是模

仿別人表面的風格和裝飾，跟原本產品、建築、空間真正的內涵或本質完全背道而馳。也可以這樣說，這種設計，足以證明設計者本身缺乏想法、觀點，只是用「借來」的風格粉飾自己的貧瘠。

在愛比，如果設計師為某種風格而設計，好比說蘋果風格，肯定會被 K 得很慘。我們產品的造形，是來自我們認為達到使用功能應該有的形狀。換句話說，我們重視的是如何用，而不是看起來怎樣。

回到臺灣風格這個一開始的議題，我認為所謂的臺灣風格並不是像臺北 101 大樓那樣，用一些淺層的、表象的中國元素裝飾大樓外觀。真正代表臺灣的建築，應該是一座反映我們在建構這個都市過程中，如何使用和運用空間的獨特經驗。這個獨特經驗來自我們的文化，我們與空間共處的痕跡。只有透過這樣的方法嘗試設計，才有可能創造一個屬於我們自己獨特的臺灣風格，呈現我們對空間的情感和信仰價值。

事實上在我們周遭的都會環境中，常常發現因為地理條件、目的與文化習性，所形成只有在臺灣看得到的空間，例如：

最前衛的自我昇華中心：寺廟、理髮院、奇中奇檳榔攤和一棵樹。

同一個建築物內有三種功能，有趣的是三種都和「自我昇華」(transcend) 有關：檳榔攤銷售讓頭腦清醒的檳榔，目的是精神狀態的提升；理髮、修指甲、掏耳朵店賣的是容貌的改善；寺廟是用來跟神明溝通，目的是運氣的轉變。三個空間緊緊依附在一棵樹下，這是任何一個外國設計師看了都會嫉妒、羨慕的空間規劃，全世界有哪個業主會提出如此大膽、前衛的設計需求呢？（見下頁圖）

媒體即訊息：大東海補習班

這是一棟提供公職考試補習班的大樓，每個樓層、兩側、牆上，所有能夠運用的空間，全部用來傳遞他們提供補習科目的資訊，溝通一個訊息：「今天是學員，明天當官員。」東海取自「壽比南山，福如東海，佳期。從今後，兒孫昌盛，個個赴丹墀」。接待就坐在門口面對走道的地方，趕快加入這個行列，考上公職，永保安康。

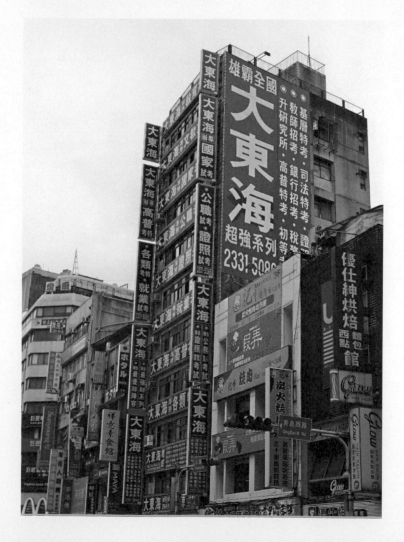

寶藏巖的建築拼布

這些都是放眼全球只有在臺灣才體驗得到的都會空間,也同時反應了在地的行為與文化。我常對這些獨特空間背後的創意與所展現出來的結果深感佩服,這些空間也時常成為我許多設計靈感的來源,或許這就是貨真價實的「Taiwan Style」。

你可以在 www.urbanmatic.com 看到更多正港的 Taiwan Style。

24 LED 的草根前衛

近年來臺北市大街小巷都可以看到 LED (Light-Emitting Diode，發光二極管)，似乎每棟新大樓的外觀不把自己弄得跟檳榔攤一樣五彩繽紛就不足以顯示自己很高科技、很跟得上時代。好像是昨天才剛發現 LED 這個東西，所以無法克制自己的興奮，不管美醜、恰不恰當、有沒有必要，反正就是要把所有的、最新的、最炫的顏色、效果都用上去。這個下場就是讓我們的城市充滿了不協調搭配景象和俗媚的色彩，看了真的很不舒服。

還好最近我們在臺北街頭發現了一些 LED 的前衛應用，在哪裡呢？在一些你可能想不到、非常具有臺灣草根性的地方：就是那些隱藏在街角的廟宇。有不少這類型的廟安裝了一大面牆的 LED，全部都是同一種溫暖、發光的色彩，這些 LED 取代過去的蠟燭，也就是我們習俗中所說的祈福光明燈。整面牆上有幾百盞、幾千盞 LED，每一盞代表一個人或一個祈福。這一大片 LED 占滿了一整面牆，或者說是由集體祈福所構成的特殊空間與氛圍。如果你停下來思考一下，這不就是廟宇存在的目的和意義嗎？這個點燈的象徵意義創造了一個獨特、抽象又神祕的空間體驗，讓你可以不自覺地融入這個情境中。

那些新的商業大樓，真得好好學習一下如何運用 LED 的特性，創造設計深度與傳達想法，而不是盲目往自己身上貼滿聲光特效。

鑲了金牙的絕色美女

當我看到「日月潭新地標──日月行館」的時候,我差點胃抽
筋……

「在日月潭最高點的涵碧半島上,亦出現一座雄偉的新建築
『日月行館』,外觀 73 公尺長的黃金船桅裝飾,創下世界紀
錄,它將成為國內六星級飯店的新指標。」

日月行館座落於原蔣公行館的舊址,也就是現在涵碧樓的正
上方,這座「日月行館」就立在日月潭的最高點,也就是說
那裡有一個完整、沒有被干擾的自然全景做背景,對任何一
個設計師、建築師、飯店業者來說,這簡直是個夢寐以求的
地點,以周遭美景做畫布,設計一間能夠帶給旅客、遊人獨
一無二經驗的旅館。

趙德麟 攝

笨蛋，景觀與環境比黃金更值錢

如果你到過峇里島、普吉島、或甚至柬埔寨的渡假飯店，你會發現每一家的設計都是想盡辦法要與附近的自然景觀搭配、烘托、相輔相成，給旅客營造一個獨一無二的渡假體驗。就算是從商業策略的角度，也只有這樣才能吸引旅客。旅客為什麼造訪日月潭？旅客是為了體驗屬於當地的自然景觀、文化與環境等特色而來，不是嗎？

日月行館採取完全不同的方式，試圖用建築本身壓過周遭的景色，用一大堆的黃金打造一個山寨帆船飯店造形，刻意與周遭的環境切割。設計的手法與空間的規畫還停留在 80 年代的審美思惟，如果不是對環境的態度毫無關心，如果不是對地景的感覺那麼遲鈍，如果想像力沒有窮到除了黃金什麼都看不上眼，也不會蓋出一座這麼荒謬的建築。

無法忽視的一顆金牙

如果建築只會影響到旅館本身的經營，那也就算了。日月行館座落在日月潭景觀的制高點，換句話說，只要你到日月潭，不論從哪個角度都不可能不看到它，即使你一點都不想看到它。日月行館之於日月潭，就好像一位絕世美女，嘴裡卻鑲了一顆金牙，不論這位美女的美多麼超凡脫俗，你也不可能不看到她口中的金牙。

日月潭，那個太陽及月亮曾掉落下的水潭，臺灣最大的湖泊，那個連大陸遊客來臺都一定要造訪的、臺灣八景之一的日月潭。南投縣政府為了振興日月潭觀光而進行了這個 BOT 案，卻反而帶來了一個破壞臺灣最美景觀的「日月潭新地標」。或許它真的可能成為一個全世界唯一「窮到只剩下黃金」的渡假體驗。

B.O.T.「Bet On Taiwan」：
製富臺灣計畫

2004 年，由安郁茜和阮慶岳規劃策展的〈城市謠言──當代華人建築之紅樓夢〉在臺北當代藝術館展出，我和張淑征也受邀創作，針對展覽主題，對城市與謠言做出回應與詮釋。在一個展前籌備討論會議前的閒聊中，幾位建築家不約而同地聊到參加臺灣各種建築設計競圖的落選經驗，也談到許多公共建築的 B.O.T. 現象。大家發現在各家事務所中都有不少第二名、第三名的建築競圖模型，永遠不會被實現的作品在積灰塵中，於是我們興起了一個念頭，利用這些借來的現成模型，提出一個虛構的未來臺灣國家建設策略，描繪臺灣做為一個 B.O.T. 國家在未來的樣子。

B.O.T. 在臺灣

從基礎建設到停車場、公園綠地、大小巨蛋到博物館、美術館，採取民間參與投資興建的 B.O.T.(建設──營運──移轉；或 O.T. 營運──移轉)，已成為近年來公共建設的主要運行模式。在追求進步發展和財富商機的都會文化中，B.O.T 的模式似乎是大幅加速國家建設腳步的捷徑，也符合多變的政治情勢下快速建設的需要。不論我們認不認同，臺灣將會成為一個 B.O.T. 的國家。

B.O.T. 模式其實是奠基在臺灣社會「發現商機，快速發展」的集體信仰上。「一夕致富」的全民夢想底下，除了潛藏的強烈商業動機，同時也是速成文化的另一種體現。這幾年來，各地政府積極引進世界名牌建築師或建築物，好像只要買下偉大的建築，馬上就一併買下國家進步與國際地位。

以投資利益為主要考量的 B.O.T. 業主，企圖「借用」或複製名牌，迅速達到目的的結果便是一系列缺乏整體考量、無法發揮功能，僅剩下濃厚商業氣息的失敗工程。B.O.T. 轉身一變，原來的「建設·營運·移轉」成了「Buy－Occupy－Toss」(購買·占有·丟棄) 模式，一再複製、一再丟棄。在快速成長與製造的同時，卻不見得符合國家工程的公共利益。

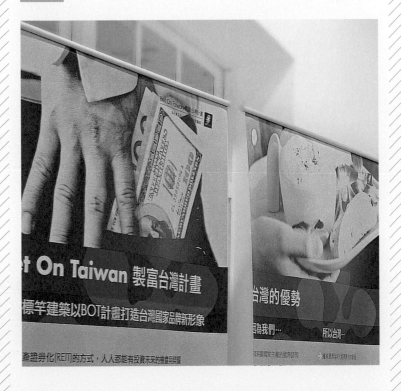

Bet On Taiwan 製富臺灣計畫：
「為臺灣下注──產業全球化，國家商業化！」

為了營造這個謠言，我們效法偉大政府的一貫做法，先寫了一段煞有介事的官腔宣傳文字。首先我們在計畫中列出了臺灣特有的八大優勢：

1. 因為臺灣沒有明顯國家主權的國際認同
 所以我們擁有最具全球化經濟運作的環境

2. 因為臺灣瞭解如何利用與中國大陸市場的曖昧關係
 所以我們最具備嗅出商機的天分

3. 因為臺灣累積了多年的生產知識與技術人才
 所以我們具備迅速開發與生產管理的能力

4. 因為臺灣全民都有一夕致富的理想
 所以我們擁有最具創意與創新的文化

5. 因為臺灣習慣速食媒體與大眾通俗文化
 所以我們最沒有道貌岸然的包袱

6. 因為臺灣追求附庸風雅的生活潮流
 所以我們具備與世界市場同步的生活風尚消費意識

7. 因為臺灣擁有一窩蜂激烈競爭的本土市場
 所以我們最具高度彈性的生存意志

8. 因為臺灣經歷天災人禍的洗禮
 所以我們有大無畏、勇往直前的精神

我們也在展覽中比照正式官樣宣傳伎倆，為每座標竿建築寫了簡介、願景，甚至包括合適經營者的提議、基地面積等資訊，並在內容上模擬官樣文字與媒體操作。根據地理位置與建案描述布置建案模型，當然也包括廉價的展場背板與人形立牌。

同時比照時下熱門的品牌操作，為這新十大建設計畫設計了形象 LOGO 和紀念品。

延伸出新十大 B.O.T. 建設（毒瘤）的蟑螂 LOGO 及官樣的背板說明。

發展品牌形象經營及行銷策略完整的紀念品系列。

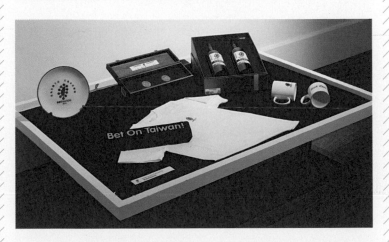

我們將整個計畫的核心價值定為「產業全球化，國家企業化」：將臺灣打造成完全商業化的商機製造機。在「產業升級化」、「產業加值化」、「產業生活化」、「產業公共化」和「環境商品化」五大主軸下，以十座標竿建築以 B.O.T. 計畫打造臺灣國家品牌新形象，進而提升全球競爭力；並以不動產證券化 (REIT) 的方式，讓人人都有投資未來的機會與榮耀。

就是要比你高！
高雄 108 大樓

類別：產業──產業升級化 (VIP Moneymakers)

地點：高雄

合適的 B.O.T. 經營者：投資銀行、券商

促進產業升級，最佳做法便是突顯各項重點產業中最成功的標竿企業，以造成後繼者一窩蜂的追趕效應，若將這些產業領導者集中於一座高科技與前瞻性的辦公大樓，輔以各種優惠方案與世界級專業金融服務，便能精益求精，創造更頂尖的精英企業，同時這棟樓也將成為新臺灣奇蹟的展示櫥窗。

高雄 108 大樓便是這樣一座 VIP 企業中心，將以該公司股票取代房租與管理費用，除標竿企業之外，外資銀行與基金的進駐亦相當重要，因高明的資金計畫與策略將是企業國際化與持續成長的成功關鍵，目前有數家著名外資正洽談中。

SHOPPING THE WORLD！
桃園消費聯合國

類別：貿易——博覽會商場化
 (United Consumption Nation)
地點：桃園
合適的 B.O.T. 經營者：購物商場業者、各國官方及非官方
機關團體

臺灣的弱勢外交一直是全民之痛，但無邦交國亦可以有相
對應的做法，本案擬師法博覽會的精神，集結各個無邦交
國之交流協會與辦事處，以「購物商場」加「主題公園」的
形式組成博覽會，內涵包括國家形象、經貿、教育、文化、
觀光等層面，進而以此種非政治的方式進行商業交流，同
時亦可藉此利用臺灣於國際政治上的曖昧地位，突顯國家
完全商業化之特殊定位。

基地位於桃園自由貿易園區附近的消費聯合國，將邀請各
無邦交國設立永久國家門市，並定期舉辦主題性展覽，例
如義大利門市，將設有義大利文化辦事處、各式精品專櫃、
慢食 (Slow Food) 協會、設計教育中心等單位，民眾也因
此不需出國便可了解各國文化，而且國境內消費完全免稅。

為自己安排最後一次 SPA 假期！
臺中阿曼安寧病房

類別：健康──醫療照顧品味化 (Resort Healthcare)

地點：臺中

合適的 B.O.T. 經營者：頂級渡假旅館業者、生活風尚企業

伴隨經濟成長與社會發展，關注與提升自我生活品味已是社會趨勢，但人們最需高品質生活、身心俱疲的住院醫療時期，卻往往僅能因陋就簡，故本案的中心思想便是打造一全新生活型態的體驗，徹底改善醫療休養的環境，使病患的休養成為休憩，創造養心與養生並重的新觀念。

世界頂級之渡假集團便是本案取經與合作的對象，以臺中公園為基地，打造以亞洲禪風為基調的精緻渡假式安寧病房，強調個人享受與奢華體驗，讓量身打造的貼心服務儘量平撫病痛所帶來的種種不適，此種渡假級生活品味定能陪伴病患舒適地走過人生最終的時光。

巨蛋下在你家旁！
雲林全民巨蛋村

類別：運動休閒——巨蛋平民化 (Sporting Community)
地點：雲林
合適的 B.O.T. 經營者：世界運動產業品牌

在當前奧運金牌的光環下，如何與世界知名運動品牌結合，共同塑造全國運動休閒之風氣與商機，頗值得公部門思考，而國家級的巨蛋通常只有職業選手於正式比賽時才能使用，故擬規劃一全民巨蛋，以運動品牌經營都會社區之手法來操作，使一般民眾得以於此巨蛋享用專業級的運動設施與場所，即是本案之利基所在。

位於雲林的全民巨蛋村，策略聯盟的對象便是世界第一運動品牌，請其以豐富的經驗與豐沛的資源，規劃了各類型運動場地、休閒公園、運動用品商城、產品研發與設計、代工製造廠等上中下游完整的運動產業生產鏈，故除吸引本地運動人口與外地遊客之外，亦能提供在地數千個就業機會，創造極高的經濟價值。

你可以住在名牌裡！
三重國際精品國宅

類別：生活──名牌生活化 (Branding Lifestyle)

地點：三重

合適的 B.O.T. 經營者：世界時尚名牌、國際時尚企業

國人向來對國際時尚精品的品質與其所象徵的美好生活品味相當嚮往，故本案擬藉由與世界時尚品牌進行跨國合作，快速移植與複製歐美中上階級人士之生活品味，打造引領潮流的集合式住宅社區。

此批國際時尚名家所設計之品牌住宅，基地位於三重，將以平易近人的代價，為中階住宅市場提供兼具時尚外觀與人文內涵的生活空間及居住環境，目前已與義大利、法國的數家精品企業達成初步協議，為其所屬品牌住宅規劃建築本體與室內設計，以皮件起家的兩家經典品牌亦有意願提供家具設計，並交由臺灣代工。

遇水則發，歡迎來試手氣！
基隆八斗子海洋親子賭城

類別：觀光──自然景觀商品化 (Gambling Vista)
地點：基隆八斗子
合適的 B.O.T. 經營者：國際賭場集團、國際飯店業者、娛樂集團

挖掘在地特色來包裝成特殊節慶，以發展島內觀光，已是各縣市政府的施政重點，例如：屏東黑鮪魚季、宜蘭國際童玩節等，但要如何再創新猷？以「特許行業」結合「觀光景點」是一值得嘗試的新思惟。

本案將以基隆八斗子發電廠舊址與周邊區域為基地，利用現有舊建築與獨特的臨海自然景觀，結合合法之賭博設施，規劃成類似拉斯維加斯之高級休閒旅館，其吸引力勢必超過任何套裝行程，八斗子除將成為深具商業潛力的觀光勝地，周邊亦可發展更具產值的觀光休閒服務業。

TAIPEI SOHO NOW！
臺北華山創意設計中心

類別：創意文化──創意產業加值化
　　　(Institutionalized Creativity)
地點：臺北
合適的 B.O.T. 經營者：國際品牌、各大學設計學院

鼓勵文化創意產業是近年來的主流文化政策，但除國內業者自行摸索之外，能夠有一個制度化的學習平台，更可大力提升相關業者的成長速度，故引進美國西岸最商業化的創意學府在臺設立分校。

目前為熱門藝術文化聚落的臺北華山特區便是最好的基地所在，此創意設計中心可提供臺灣業者學習經營創意與了解歐美市場的機會，以部門集體而非個人的進修方式，取代以往填鴨式教育之不足，並可藉此改造組織文化，同時透過歐美創意大師的課程來學習設計、行銷等相關產業環節的運作機制，以達成創意企業的整體升值；近來亞洲新興城市競相於都會區內發展藝文薈萃之 SOHO 區，華山特區將是臺北最具 SOHO 潛力的明日之星。

保證錄取五百大！
臺南全球競爭力補習班

類別：教育──競爭力速成化 (Personal Edge Incubator)
地點：臺南
合適的 B.O.T. 經營者：補習班業者、企管顧問公司等

補習班存在的基本價值在於，教導學生學校沒有教的考試技能。在全球化的趨勢下，若能有一所競爭力補習班，來教導學校沒有教的國際競爭能力，相信定能對未來人才的培養大有助益。

全球競爭力補習班選在文化古都的臺南開辦，便是希望能延續臺南鼎盛的學風與文化氛圍，使學員從風水、命理、面相、厚黑學等人際基本素養到節稅與作帳之方法論，都能有所掌握，同時對於精品品牌意識、品味紅酒、高爾夫球等生活課題亦有一定程度的體會，如此臺灣的下一代在國際市場上，便有足夠的能力與先進國家的人才公平競爭。

善門常開，歡迎光臨！
臺北、臺中、臺南、高雄之
社區精舍活動中心

類別：社區──社區營造精舍化
　　　(Evangelical Civic Centers)
地點：臺北、臺中、臺南、高雄
合適的 B.O.T. 經營者：宗教團體、培訓機構、社會福利團體

目前臺灣各城市現有的社區活動中心多半空有草率規劃之
硬體建築物與設施，但缺乏有效之經營管理，故使用率與
社區的凝聚力都普遍偏低，但若能與宗教團體合作，運用
其綿密的社會網絡與組織化的運作系統，例如以佛教精舍
的架構來與社區活動中心的功能相結合，將可形成社區的
公眾藝文與休閒的軸心。

此項社區精舍活動中心的推動，擬先以臺北、臺中、臺南、
高雄四大都會區做為首批基地，規劃更為完善的管理與活
動企畫，使社區活動中心的經營活化，以吸引更多民眾的
參與使用，達成政府、經營者、民眾三贏的目標。

這則新聞是什麼牌子的？
高雄媒體量販店

類別：媒體──媒體商品化 (Media Manufacturer)

地點：高雄

合適的 B.O.T. 經營者：媒體集團、零售業者、品牌顧問企業

以收視率、發行量為尚的當下媒體環境，新聞的目的往往在於創造娛樂話題，而當新聞的來源也可以生產製造時，媒體便有機會成為創造商機的機制，故媒體既是新聞製造中心，亦可謂話題與商機的製造中心，本案便是擴大此功能，進而徹底發展成臺北媒體製造廠，將媒體予以商品化及產業化。

操作面上首先要更緊密結合媒體與消費行為之間的關係，從以往的行銷工具延伸到可直接進行販售的通路，同時超越置入性行銷，直接為特定商品量身訂做相關新聞與節目，以完成最終的銷售目的，故在臺北媒體製造廠中，跨媒體集團同時也身兼零售百貨業與廣告公司的功能於一身。

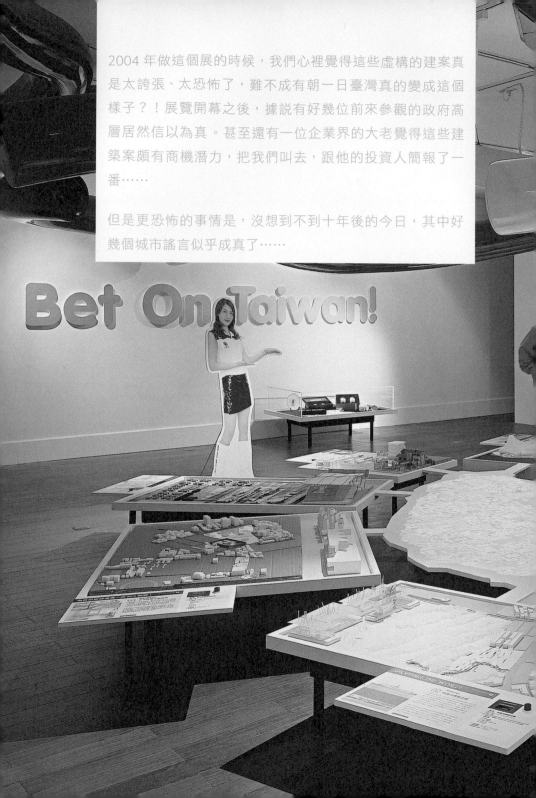

2004 年做這個展的時候，我們心裡覺得這些虛構的建案真是太誇張、太恐怖了，難不成有朝一日臺灣真的變成這個樣子？！展覽開幕之後，據說有好幾位前來參觀的政府高層居然信以為真。甚至還有一位企業界的大老覺得這些建築案頗有商機潛力，把我們叫去，跟他的投資人簡報了一番……

但是更恐怖的事情是，沒想到不到十年後的今日，其中好幾個城市謠言似乎成真了……

Bet On Taiwan!

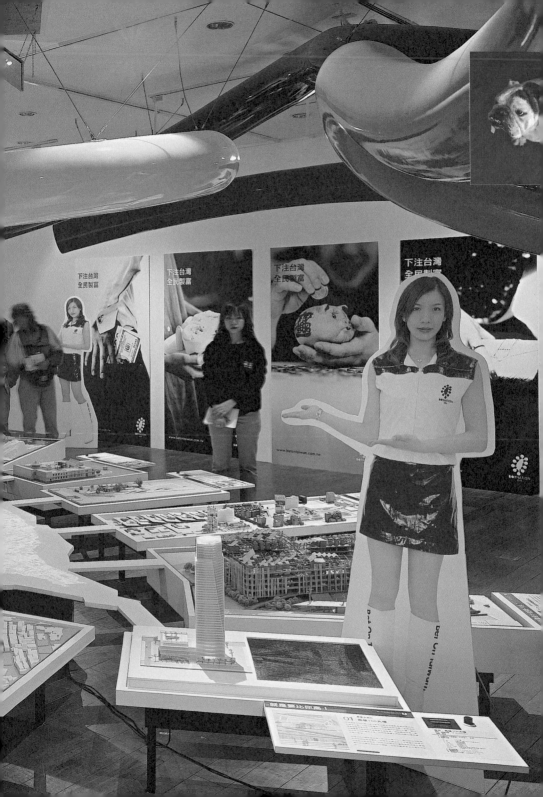

Designing Happiness

設計有快樂

對我而言，設計不再只是追求效能的極致，
設計更能是創造功能、情感、行為與使用經驗。
換句話說，
我不再只是想設計讓使用者做事更有效率的產品，
我想創造能夠使人快樂的完整使用經驗。

德國車、英國車與 Happiness

最近有好幾個朋友問到,「Royce,你之前對保時捷情有獨鍾,但是最近你對車子的興趣,好像從德國車變成英國車了,Why ?」從我會走路以來,車子一直是最大的興趣,因為這個興趣讓我學畫畫,從描繪車子的過程,我開始注意造形、功能、比例和種種細節,也是從這裡讓我知道什麼是「設計」,開始了解種種設計背後的想法及所訴說的故事。

跟許多愛車宅男一樣,我之前也是保時捷 911 的超級粉絲。Porsche 911 的底盤配置、動力效能、操控特色,功能與造形的完美結合,讓我們這些車迷著迷到無法自拔。德國車反應的是德國文化特色,沒有多餘的裝飾、講求最高境界的效率、追求精確靈敏的極致。德國車駕駛的方式,感覺在在反應德國人的價值觀和追求,一個無懈可擊的、工程極致的駕駛儀器。

這也是我過去所追求的設計觀:設計一個性能與外觀高度整合、無懈可擊的產品。但是,經過多年追求極致效能之後,我開始體會到另一種車不一樣的魅力⋯⋯

英國車跟德國車不一樣,英國車在機械工程上並不是最完美的,在技術上也不一定是最先進的。尤其是我喜歡的英國老車,效能不是那麼可靠,品質也不是百分之百穩定,但它

追求快樂的英國車

追求工程極致的德國車

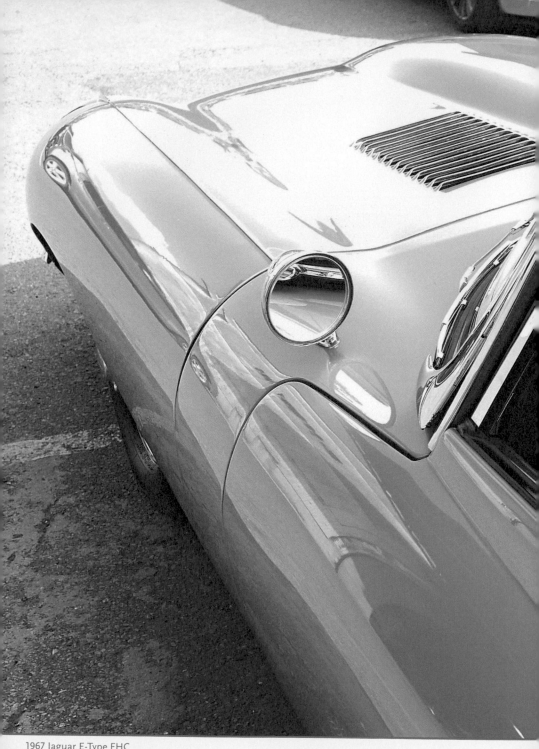

1967 Jaguar E-Type FHC

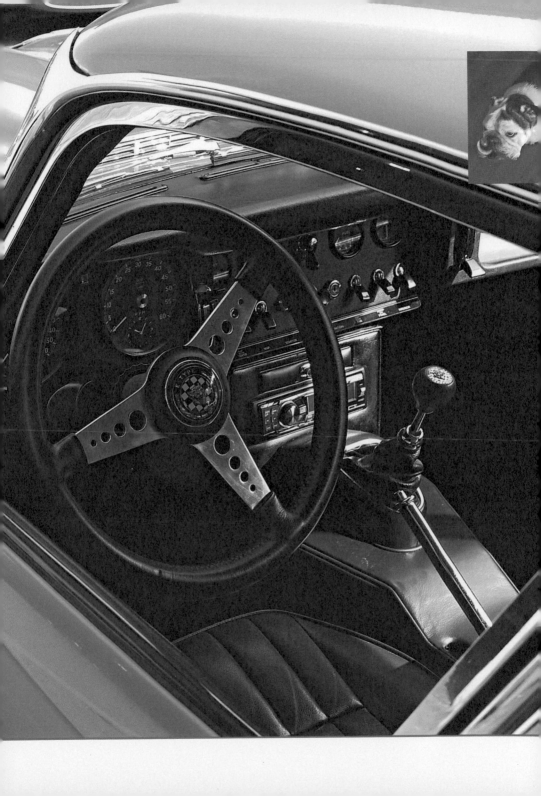

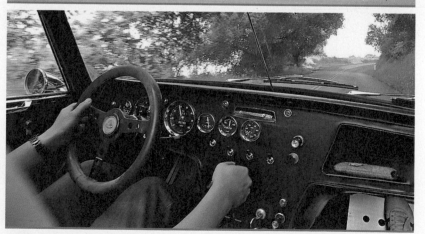

們確實很美。你可以在英國車上發現一些不理性的成分，這些成分忠實反應英國文化、藝術跟哲學的特色，以及設計者對駕駛的想法與堅持。傳統的英國車廠結合造車者的信念、工程技術與工匠精神，是真正的文創產業；當你在彎曲的山路上開著英國車，你可以聽到、看到、感受到車子跟你一起努力征服這段里程，這是一種很奇妙的駕駛樂趣、一個結合多重感官的體驗。這已經不能只叫作「driving」，而應稱作「motoring」。

同樣的，對我而言，設計不再只是追求效能的極致，設計更能是創造功能、情感、行為與使用經驗。換句話說，我不再只是想設計讓使用者做事更有效率的產品，我想創造能夠使人快樂的完整使用經驗。Zappos.com 的執行長謝家華 (Tony Hsieh) 提到公司的目標是對客戶「Delivering Happiness」（傳遞快樂），在 IPEVO 愛比，或許我們可以説我們的目標是「Designing Happiness」（設計快樂）。

我的車比我老：
1967 Lotus Elan

"Lots of Trouble, Usually Serendipitous."
(麻煩多多，但通常充滿偶然驚喜。)

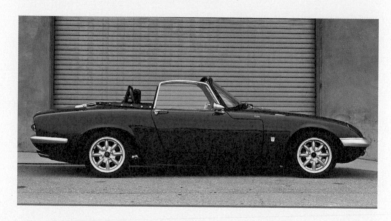

我從五歲就開始畫車。我最欣賞的車一向在簡潔誘人的車身
線條下，蘊涵獨創的工程創新，打造獨特的駕駛體驗。這些
特色表現了工業設計的本質：完整嚴謹的概念、精準誠實的
造形，並在形式和表現上相輔相成。我有一張 Top 12 清單
──列出這一生一定要開過的車。其中有兩部 Lotus：第一代
的 Elise 和 60 年代的 Elan。

我擁有我的 Elise 已經超過十年的時間了，但我一直渴望也
可以擁有 Elise 的前身 Elan。一方面因為我工作的關係（我
一部分的生活在臺北，一部分在舊金山灣區），另一方面也

因為運氣老是不太聽話，我一直無緣把一部 Elan 帶回家。我只能朝思暮想，要是可以開著敞篷的老 Lotus 在北加州馳騁一定超爽。我完全可以想像 Elan 和我一起爬上蜿蜒山路的樣子，耳邊迴盪著它的排氣聲浪。說真的，還有什麼駕駛體驗比這個更 Pure？老天保佑，我終於在三年前遇到了我的 Elan。

我在洛杉磯的大學朋友傳了一個在英國車友論壇上要賣車的消息給我，是一部 1967 年的藍色 Elan S3。看了照片一眼我就愛上它了。賣家是知名的賽車攝影師，他的照片完全傳達了擁有這部車、駕駛這部車的感覺。

我把照片拿給老婆大人看，沒想到她竟然說：「趕快買！趕快買！」讓我嚇了一大跳！於是就這麼敲定了。我的大學朋友幫我們去洛杉磯看車，他滿意地點了點頭之後，我們就在沒有看過車的情況下，買下了這部 Elan。

對我來說，開車是一種包含車子性能、外表、聲音與表現的總體經驗，賦予一部精密打造、著重表現的機器個性，並增添了故事與詩意。不同於之前的幾部 Porsche，英國車，特別是老英國車，從來不是精密打造的完美工程產品，也不一定可靠。它們有一種「喔，差不多可以啦」的調調，永遠會帶來意想不到的駕駛體驗。 意料之外的事情總是會發生——無論是好是壞——我這部也不例外。連車都還沒開到，在運送途中就讓我們見識到，Elan 總是出乎你的意料之外。

我們先請貨運將 Elan 從洛杉磯送到北加州灣區熟識的一家專門整修英國車的車廠，運送當天卻遇上了暴風雨。心急的我趕緊從臺灣打電話聯絡貨運公司，希望得知車子目前的運送狀況，沒想到貨運公司卻找不到貨車司機！一陣恐慌緊接

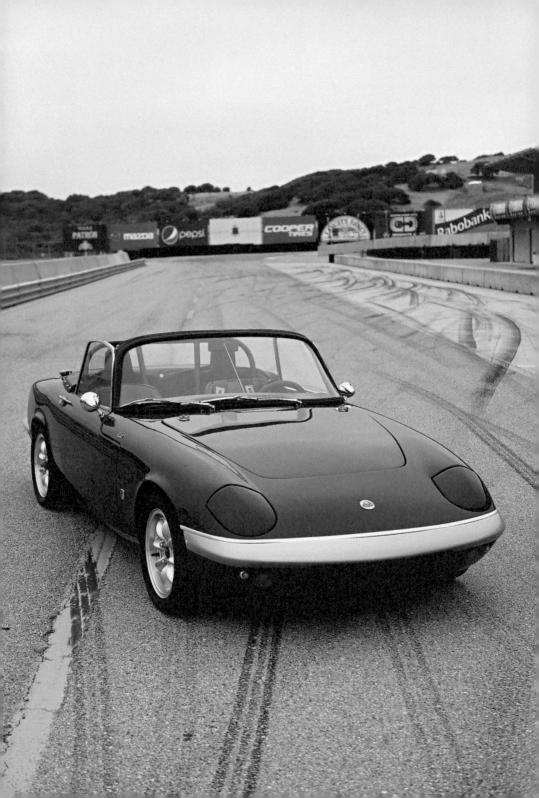

而來，電話響個不停，比風雨還狂烈。終於找到運送的貨車時，他們卻很激動地堅持車子已經送達，但車廠那邊卻說車子並沒有到。經過更多的電話聯繫與一陣吵鬧之後，我們終於找到了 Elan。原來是司機把車送到隔壁的另一家車廠了！

找到車子時，車上沒有車頂與車窗（前車主因為只有在晴天開這輛車，所以完全遵照 Lotus 創辦人 Colin Chapman 極致輕量化的哲學，為了減輕重量而移除）。在等待冬天雨季過去的同時，我們將車頂與車窗裝回去、移除了車身上賽車用的號碼牌、把保險桿上了漆，並將車子的上上下下全部檢查整理了一遍。

春天來臨，我的 Elan 終於可以上路了。我和一個朋友在知名的玩車人最愛的山路 Skyline Blvd. 上的 Alice's 餐廳碰面，他開的 Mazda Miata (MX5) 和 Elan 是一脈相承，在結實的 Miata 身邊，Elan 像是小了三成，簡直像部玩具車。不過我那 45 歲的 Elan 在 Skyline 的許多彎道上仍然不輸朋友的 Miata。

我們到了一段特別蜿蜒狹窄的小路時，Elan 就更令人刮目相看了！Elan 毫不費力地劃過一個又一個的彎道，那種感覺實在不可思議。整部車似乎是順著一個柔順的節奏擺動，十分輕巧而敏捷有力。就在這個時候，像是事先安排好的一樣，我腦海裡浮現 Benny Goodman 的搖擺樂，流瀉在稀薄的空氣之中。接下來的二十英哩，我覺得自己像在和車子跳舞，在加州燦爛的春日裡跟著 Benny 樂隊的演奏搖擺，將所有憂慮拋諸腦後。我和 Elan 一起體驗了一種加滿汽油動力的無形聯結——在柏油路上達到的極樂世界，一個令人難以忘懷的時刻。

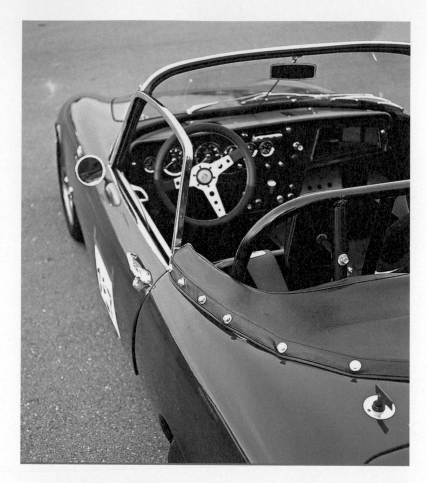

類似的難忘體驗有一次卻害我卡在 Skyline 路上，雖然這次不是車子的問題。有一次，我剛從臺灣回到加州，與 Elan 已經幾個月沒見，於是我一回來馬上出發往山路去。尾隨著一部美麗 (而且馬力大 Elan 四倍) 的 Aston Martin V8 Vantage，在蜿蜒的山路中前進，Elan 像個優雅的舞者，全神貫注，火力全開。一路上我盡情享受，跟隨著那部大 Aston 向前，直到突然之間，我感覺車子遲疑了一下。我忽然想起因為我完全沉醉在這美好的體驗之中，根本忘了注意油表，車子沒油了！這時，Aston 早已不見蹤影。我沿著下

山的路滑行了約五英哩，直到車子吐出最後一點點力氣。如此盡興的後果就是沒油了，四下無人，我身上沒有任何導航裝置，甚至連手機也忘了帶出門，根本不知道自己在哪裡。

後來有部車經過，靠著身邊的 Elan，那部 Prius 的車主總算相信我不是連續殺人魔，答應載我一程，帶我到十五英哩外的加油站。然後一位剛下班的加油站員工載我回到 Elan 那裡，加完油後，我又立即掉頭和 Elan 往山裡開去。

想買 Elan 的原因之一，是因為我想參加一些業餘的賽事。當地有一個活躍的 Golden Gate Lotus Club，他們在蒙特瑞附近的小機場舉辦一系列的繞錐賽 (Autocross)。第一場比賽的前一天，我和幾個朋友一起在一家德國餐廳吃晚飯。飯後，我走到餐廳的停車場，看到我的 Elan 旁停了一部改裝過的 Ford Mustang，大排氣量的引擎聲音很大、很猛，聽起來不錯。我發動我小小的 Elan，先是聽到一聲鏘，蠻大聲的，接著還有一些鏗鏗匡匡的聲音——那部 Mustang 好像掉了什麼東西，它 V8 的引擎繼續轟轟作響。車裡的兩個人下車查看，我沒多想就開走了。

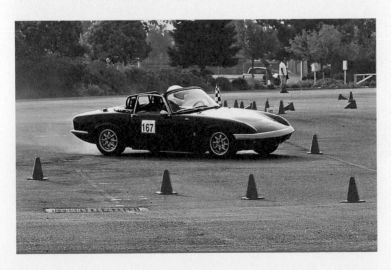

第二天，我開始打包比賽要用的東西，並且想暖一下車，可是 Elan 卻發不動。我之前才剛換新的發動機馬達，所以我花了一些時間看看是不是這個地方出了問題。忽然，我想起前晚的德國香腸，還有我在停車場聽到的那個神祕聲音，於是我將車子頂高，結果發現半個發動機馬達都不見了！我立刻跳上我另一輛車（不是英國車）衝向餐廳。我遠遠就看到停車場的地上有幾塊金屬零件，就是我掉下來的馬達，分解成好幾塊，十二小時後還在同一個地方！

我撿起零件，衝回家開始修理，及時趕上比賽。因為那時候車子裝的是比較窄的一般街胎，所以 Elan 側滑得蠻厲害的，但仍在可控制的範圍之內。我的成績當然沒辦法和現代的 Elise 和 Exige 相比，但是 Elan 的靈性讓我嘆為觀止，它順暢的過彎表現也讓我深深著迷。我臨時應變的快修一點也沒有影響車子的表現，這又是另一個驚喜。

這些故事只是我「顧路」次數的一部分而已。我從沒擁有過一部車像 Elan 出了這麼多問題，還讓我被困在半路上這麼多次。不過我漸漸覺得，這是屬於體驗經典老車的一部分。

我很驚訝每次這些意外上演時，我竟然這麼冷靜。我認為這與 Elan 所屬的時空和它機械式的特性有關。我開始期待並接受這些狀況，將這些插曲視為冒險，以及感受和 Elan 擁有這種超越的連結時刻，彷彿某種人機合一的狂想體驗。

我想沒人比 Peter Egan 最近在他 Road & Track 專欄裡對 Elan 的評論說得更貼切了：

"One minute I'd think, I'm free at last, finally done with British cars; I can see a whole new life ahead of me. And the next minute, I'd swing through a big sweeping S-bend, feel that almost miraculous Lotus roadholding, and say to myself: This is the best sports car anybody ever made. I must fix this thing and keep it forever."

（……前一刻我心想，我終於自由了，總算不用再管這些英國車了，眼前還有嶄新的人生等待著我。但下一刻，就在我滑過一個 S 彎道，感受 Lotus 那種奇妙的抓地力時，我告訴自己：這是人類做過最好的跑車。我一定要把它修好，然後永遠珍藏。）

29 | 不乏味的電動車

身為車迷，我一直都對所謂「有環保意識」的車子抱持懷疑的態度。先撇開電動車或油電混合車是否真的比較「Green」的問題（這些車的製造過程和廢棄電池對環境的影響可能更大），這些車大多又慢又無聊，剝奪了駕駛的樂趣。對我來說，這些為符合節能需求而生產的車子都忽略了非常重要的產品要素：創新、吸引人的駕駛與使用經驗。

直到 Tesla 的出現……

Tesla Motors 總公司位於矽谷，執行長是 PayPal 的創辦人 Elon Musk。Tesla Roadster 是他們第一部量產車，底盤以近年來最輕量、最具駕駛樂趣的跑車之一 Lotus Elise 為基礎所設計。Tesla 使用 6,831 顆鋰電池來推動 375 伏特、相當於 288 匹馬力的 AC-induction 電動馬達，所產生的性能讓人不可思議：只要 3.7 秒就能從靜止狀態加速到時速 100 公里，足以打敗 Porsche 和 Ferrari 大部分的車款，而且 3.5 個小時就能充飽電，一次可以跑 392 公里。

這些數據和源自 Lotus 的底盤設計引起我對 Tesla Roadster 的好奇，於是某個星期一的早上，我就和一個目前在 Google 擔任設計師的老同學一起走進了 Tesla Motors 位於加州 Menlo Park 的展示中心和組裝生產線，並且試駕了

Tesla Roadster……

Tesla Roadster 和我非常熟悉的 Lotus Elise 一樣擁有簡單俐落、貼近地面的中置引擎車身比例；車身全由輕巧但昂貴的碳纖維構成，整體造形同樣有一種蓄勢待發的姿態。不過，在細節部分的處理卻有點老套，譬如一堆進氣口和散熱網的設計，還有一般所謂跑車老愛強調的各種空力套件。Tesla 也嘗試在車內空間裡打造奢華的感受，但是以一部和全新的 Porsche 911 價格不相上下、甚至更高的車子來說，細節部分的作工與處理應該可以更細緻一點。

不過在車子開始移動之後，這些小瑕疵都變得無關緊要了。和一般的車子一樣，上車後轉動鑰匙發動（只是開關打開後並沒有有任何引擎聲），然後按下 D 鍵啟動前進檔。低速前進的時候，整部車幾乎沒有發出任何聲音。到了街上，我稍微重踩了一下「油」門（應該要說「加速器」），整部車立刻毫無遲疑地向前彈出去，順暢得不得了。不像一般汽車

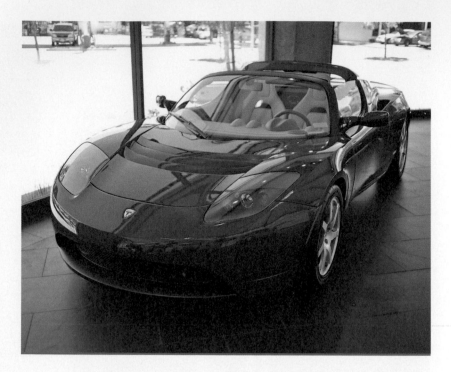

的內燃機引擎，需要一點時間提高轉速才能產生足夠的扭力，電動馬達可以在任何轉速下產生最高扭力，所以它只需要一個檔位就一次到位（普通車子需要五、六檔）。加速的感覺像坐進正在跑道上加速、準備起飛的 767 裡一樣，但是又安靜得太誇張，只有一點像小遙控車發出的嘶嘶聲。我的腳一離開加速器，Roadster 的再生煞車系統（Regenerative Braking：同時將煞車時的摩擦力轉換為電流，供應電瓶充電）就自動接手，慢慢減速。要適應這個特性需要一點時間，因為再生煞車會影響車子滑行的距離。不過，我倒是覺得這個設計很有用，特別是遇上彎路的時候，再生煞車可以讓重心移向車身前方，協助入彎時的車頭轉向，讓車子鑽進各個角落。至於在走走停停的市區，紅燈的時候，我幾乎不需要踩煞車，加速踏板一放掉，車子就會自己慢慢停下來。因為即使重踩油門、急速加速也是無聲無息，所以在市區小

飆一下也不會引起太多的注意。我們因此開始期待遇上紅燈，等著再次享受這種一次到位的加速體驗。

到了郊區山路，在沒有其他車輛（也沒有警察）的情況下，我們決定試試 Roadster 的真本事。結果一路上我們無法克制地不斷哈哈大笑，因為那種感覺，加上幾乎與 Lotus Elise 一樣敏捷的彎道表現，實在是太神奇了。Tesla 絕對是我開過加速最快的車子；而我可是開過不少 400 匹馬力以上的怪獸。就在我們用瘋狂的速度劃過寧靜山路的同時，居然還能聽到樹林裡的鳥叫聲！

Tesla 創造了一個會讓人上癮的全新駕駛經驗，沒有因為動力系統上的節能而犧牲了駕駛的感受，變得像 Toyota Prius 一樣無聊。它反而巧妙地結合了電動馬達的特性，讓駕駛變得樂趣無窮，就產品使用經驗的概念而言實在是一大成就。

我認為創新的使用者經驗，無論是功能上或是感受上的，都是促使產業進步的動力，在汽車產業尤其是如此。像是克萊斯勒的 Voyager (Minivan)、福特的 Explorer (SUV)、以及 New MINI（高級小車）都是創造了之前沒有的產品類別，在設計上都提供了（或投射了）全新的使用者經驗，創造出新的文化和生活模式，也都在某種程度上創造了新的市場，新產品範疇更帶領產業進入另一個階段的典範轉移。真正顯著的設計，不該只是在物件上進行漂亮的裝飾，而應該要能致力於利用新科技，以及透過在設計上的突破，來創造新的使用行為與經驗，發揮改造生活模式與產業市場的潛力。

30 行車記錄器 vs. 行樂記錄器

我很少看國內的電視新聞──我覺得這些所謂的「新聞」絕大多數都很瑣碎,而且整體而言反映出編輯台對世界的無知。不過,每次去找我阿嬤吃午飯的時候,電視總是轉到國內諸多新聞台中的其中一台。我很快就發現很多新聞是從 YouTube 上翻拍來的(媽啊,新聞記者的工作有這麼好混啊?)其中還有不少是行車記錄器拍下的畫面。

近兩年來,行車記錄器在臺灣大為流行,主要是因為 CMOS 感應器、鏡頭及影像壓縮等技術越來越進步,也越來越普及,大大降低了製造成本,讓行車記錄器變得相當平價。民眾在車上加裝行車記錄器,持續記錄車子行進時的過程,目的是如果發生意外,手上才有較多的證據,以求自保。有些人甚至用拍到的畫面去檢舉他人交通違規的事件,賺取檢舉獎金。

因為技術已經到位,做這樣的產品並不難,而在臺灣開車似乎又有這個需要,於是很多廠商一窩蜂開始做行車記錄器。

不過,這麼多不同牌子的行車記錄器,在功能和使用上並沒有什麼區別,所以產品只能在規格細節或價格上競爭。我很懷疑有哪家廠商最後真的靠行車記錄器賺了錢。

雖然行車記錄器在發生意外時很實用，我對這個產品本身的概念卻興趣缺缺。這是一個期待不幸的產品（而且還鼓勵「抓耙子」的行為），我比較喜歡期待快樂的產品。

行樂記錄器

在 90 年代的聖地牙哥，有個熱愛衝浪的大學生 Nicholas Woodman 不想再當「指定攝影」了——一群人去衝浪時，會有一個人被指定要負責留在岸邊拍下大家衝浪的畫面。

「衝浪的人不會想負責照相，尤其是遇到好浪的時候，」他這麼說。

他決定要解決這個問題，於是就在 2002 年成立了 GoPro 這家公司，發展了防震、防水又輕巧的攝影機和相機 GoPro Hero，可以很輕鬆地戴在手腕上。這麼一來，使用者就可以從自己的視角，忠實記錄下自己在玩樂時的英雄事蹟。

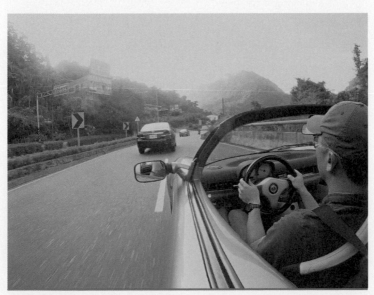

用 GoPro 拍的

GoPro HD Hero

GoPro Hero 上市後掀起一陣風潮，GoPro 繼續發展了各種
專用腳架，方便使用者可以依不同的需要戴在胸前、裝在安
全帽、衝浪板、腳踏車、摩托車或賽車上。

很多大廠商過去幾年來都開發過「可攜式」的相機或攝影
機，但沒有一個產品像 GoPro HD Hero 這樣風行的。

GoPro 不同的地方在於它從需求出發，鎖定以使用者的視角
來開發產品：包括 HD 影像和音響的品質、廣角鏡頭、使用
的便利性，還有耐用度。他們的攝影機防水功能到水深 180
英尺，防摔則到 3000 英尺（有人的攝影機曾在高空跳傘時
不慎摔落，他那台攝影機到現在還在用）。滑雪的人也可以
在安全帽和雪橇分別各裝一個攝影機，同時記錄下他在滑雪
時看到的景色，還有他自己的英姿。

GoPro HD Hero 的銷售量成長迅速，據說單是去年就賣了四百萬台，讓 GoPro 成為全世界成長最快的錄影器材公司。GoPro 拍的影片也成為 YouTube 上的熱門常客，這個產品讓人們（幾乎）可以即時與親朋好友分享他們從事自己熱愛活動時的第一手經驗。

我曾經和亞洲幾位產業界的朋友提過這個產品，他們的回覆通常都是：「那不就是行車記錄器嗎？那種東西很多都比這個便宜得多了……」

行車記錄器和 GoPro 這個「行樂記錄器」都是應用同一種技術。國內廠商選擇了售價低廉、沒有發展空間的行車記錄器，除了反映一般對所謂市場需求缺乏想像力之外，也突顯了在臺灣橫衝直撞的行車文化。文化和消費行為是相互結合的，事實上 GoPro 的成功也就在這一點。GoPro 抓住極限運動迷的需求（產品的口號是「Be a hero」），為他們量身訂做一個可以記錄下他們在從事自己最熱愛活動時的身影，又可以直接和朋友分享的設備，並根據這個需要提高產品品質。

人們為了自己鍾愛的事情願意付出的遠比在其他方面多得多，這就是 GoPro HD Hero 最大的潛力。 而使用者每次的上傳和分享都是 GoPro 最好的活廣告。事實上，越來越多其他的玩家，或是記錄片工作者都因為同樣的需求而開始使用 GoPro HD Hero。GoPro 等於是開啟了一種主觀鏡頭 (Point of View) 的影片拍攝文化，成為一種新的產品類型。

同樣一包麵粉，做出來的蛋糕卻完全不同。我倒是很好奇有哪個牌子的行車記錄器去年賣了四百萬台的？

31

Legs for iPad：IPEVO Perch

設計 iPad 的動詞

從第一台 iPad 入手之後，我幾乎天天用。雖然我也有筆記型電腦，但我發現這兩種東西在使用的本質上有很大的不同：筆電是生產及創造各種數位內容的好幫手，iPad 則是讀取（或消費）網路內容的絕佳工具。隨著網路提供更多元豐富的內容，除了原本網路上既有的、無論是資訊性或娛樂性的內容，應用軟體 Apps 讓數位內容能夠與生活大小事更全面地結合。iPad 本身可攜式的特質，讓我不斷發現新的應用可能。

以我自己的週末為例，一大早我帶著 iPad 到健身房，我從 App store 買了一套健身的軟體 (1000 Exercises)，根據上面的指示做一連串的重量訓練。下午我帶著 iPad 到高爾夫練習場，我一邊看 Everyday Golf Coach 的教學軟體，一邊練習揮桿。回到家，我把 iPad 放在廚房的工作檯上，打開 Photo Cookbook 這套食譜 App，根據上面的步驟準備晚餐。晚上八點，打開電視看 F1 匈牙利大賽的現場直播，我拿著 iPad 坐在沙發上，這時我開啟一套 F1 賽車的 App，一邊看電視，一邊看著這套 App 上的即時訊息，比電視播報員更清楚每輛車在跑道上的位置與狀態。

iPad 把過去必須在電腦前，也就是必須在一個固定位置才能使用網路的這件事給解放了。 iPad 結合網路的使用方式，已經大大超越被束縛在筆記型或個人電腦裡的網路，搭配不同的 App，在不同的地點有不同的應用，因此也讓 iPad 更加有趣。如果在不同的地方使用 iPad，可以運用不同的輔助裝置，應該會讓 iPad 的使用更順手。好比說，我在做仰臥

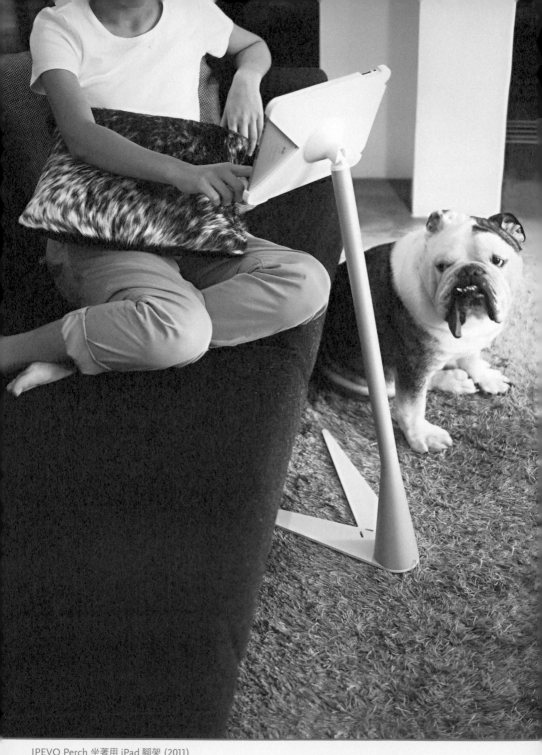

IPEVO Perch 坐著用 iPad 腳架 (2011)

起坐時轉頭過去看放在凳子上的 iPad，就差點把脖子扭傷，還有把 iPad 放在廚房準備食物的工作檯上，如何才能順手又不用擔心把 iPad 弄髒等等。

坐在沙發上使用 iPad 應該是最常見的場景，想像一下，你可以輕鬆地將背靠著沙發，像拿書一樣握著 iPad，可是大概沒多久，你的手就會很痠。你也會把 iPad 放在沙發前的茶几上，把身體就近茶几使用，但同樣的姿勢維持太久一樣也會很不舒服。

是的，使用 iPad 的新行為會隨著人們在不同的場所、不同的使用方式而產生。我認為一個新的使用需求已經被創造出來，如何讓 iPad 變得更好用，關於這點設計還有很大的發揮空間。

iPad 站起來

蘋果把「there's an App for that」做為註冊商標，意思就是說不管什麼活動或任務，幾乎都有一套 app 軟體可以助你一臂之力。iPad 在好幾件活動上已經成為我不可或缺的夥伴——通常是需要用到雙手的活動。於是我們就想：假如我們可以讓 iPad 長腳呢？這麼一來它就可以站起來，方便使用又能擁有自己的姿態。

我們決定為 iPad 設計一個穩固、有彈性的腳架，並且針對 iPad 最常見的使用方式提供三種不同的尺寸：桌上用、坐著用及站著用的腳架。三種腳架都讓 iPad 擬人化了，iPad 變得像是一個活生生的夥伴，站在你身旁協助你、娛樂你。腳架的設計本身包含三個部分：穩固的「頭」可以穩穩托住 iPad，又可以旋轉及轉動；鋁合金製的「腿」為各種使用方

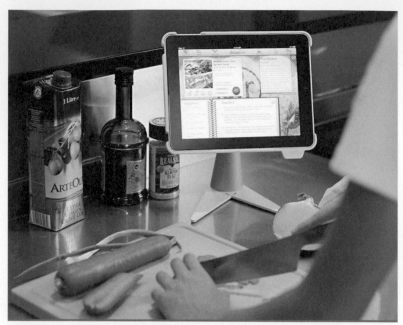

IPEVO Perch 桌上用 iPad 腳架 (2011)

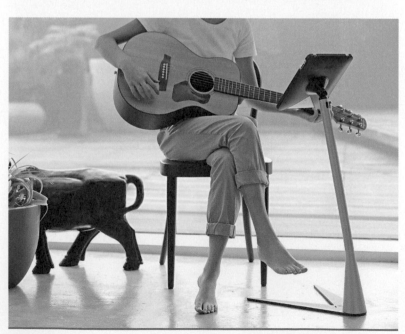

IPEVO Perch 坐著用 iPad 腳架 (2011)

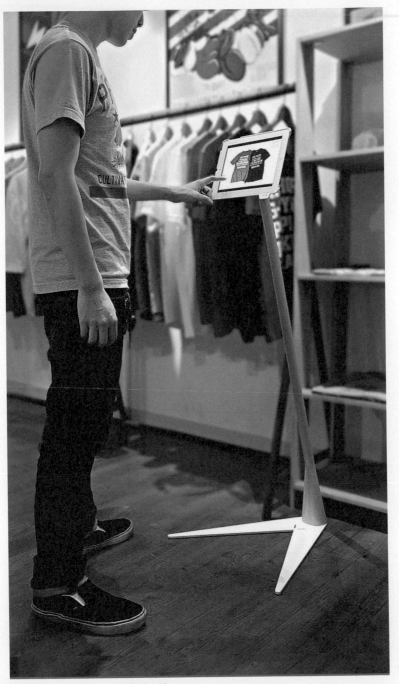

IPEVO Perch 站著用 iPad 腳架 (2011)

IPEVO Perch 坐著用 iPad 腳架 (2011)

式量身訂做不同高度，還有結實的鋼製「腳」，穩穩地站在地上。

我們在這三個部分的工程與設計上下了很大的功夫，讓產品整體更加完整。「頭」的部分特別加厚了內層的矽膠軟墊，可以托住 iPad，外層則使用堅硬的 ABS 塑料來保護 iPad，同時包含三向的轉軸，方便扭動與旋轉。這個承載架周邊的開口設計預留了所有開關按鈕、插孔及喇叭的空間，並且方便裝置和取下 iPad。「腿」的部分必須夠堅固，才能站得穩；而「腳」的部分則設計成扁平的 Y 字型，可以伸到家具下方更接近使用者，或者貼近角落，融入使用空間。

最後的成果讓 iPad 變成了室內空間中一件精心設計的家具，一切造形的設計背後都有功能上的考量。我們把這一系列的產品命名為 Perch（原是鳥類棲居的意思），因為它就像 iPad 的一雙腳與機身一體成型，Y 字型的腳丫子如同鳥爪，穩穩地抓住地面。腳架的轉軸能夠橫向 360°旋轉，也能夠調整 90°的仰、俯角，再加上不同高度尺寸的設計，讓 Perch 整體的姿態更靈活，成為一套搭配 iPad 的獨特配件，並大大拓展了 iPad 的使用經驗。

自發表以來，客戶們應用 Perch 的方式五花八門，對我們來說也是驚喜連連。Perch 讓 iPad 多了一雙腳，讓 iPad 有了自己的站姿與表情，它托住的不光是 iPad，還有你的 iPad 使用經驗。

讓你，還有你的 iPad 更舒服：
IPEVO PadPillow

我常跟身邊有 iPad 的朋友說，如果他們在用 iPad 的時候遇到任何問題，儘管跟我說，我會想個辦法幫他們解決。一個常四處旅行的朋友 Matt 有天終於來訴苦了：長途飛行時，或是躺在床上、沙發上想用 iPad 舒舒服服地看部電影，或是打個視訊電話回家裡看小孩時，兩隻手總還是要把 iPad 捧著。坐得不舒服，兩隻手也不太能做別的事，看來連 Steve Jobs 自己都有這個問題，得翹著腿撐住 iPad……

雖然 iPad 也有很多商務功能，但它最大的貢獻就是讓網路更加深入我們的生活，不用再被綁在電腦前，可以更多元地使用網路，所以能夠舒舒服服地使用 iPad 是很重要的。

因為要輕便、柔軟、舒服，所以我們決定做一個抱枕，像是給 iPad 坐的沙發。概念雖然簡單，但在執行上卻有許多需要考慮和計算的地方，我們做了許多不同的模型和嘗試。

最後的成品是由兩個平整的三角形枕頭組成。看似簡單，但每一個造形的選擇都是有原因的：上方的三角形呈六十度的斜角，是最適合閱讀和使用的角度；下方枕頭與上方的連接處較薄，外側較厚，這樣的斜度可以幫助穩定 iPad，不會向外滑，而皮製的標籤和枕頭的交界處則剛剛好可以將 iPad 穩穩托住。同時，下方枕頭外側的厚度可以支撐雙手；

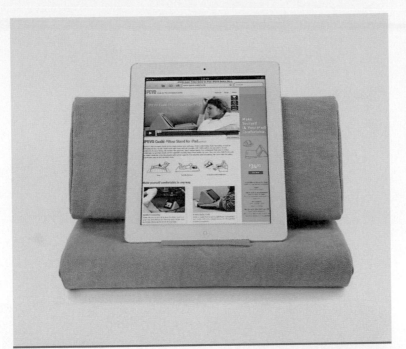

IPEVO PadPillow (2011)

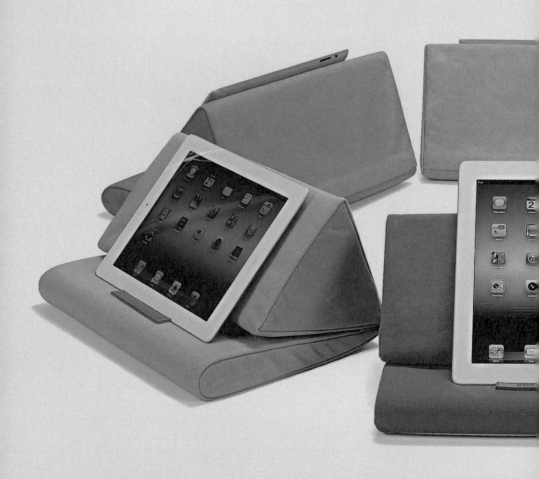

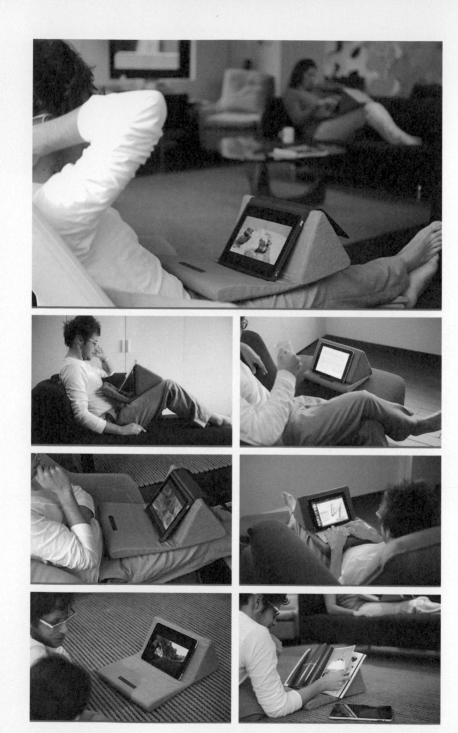

丹寧布的材質一方面防滑，但也不至於過於粗糙，不會造成
皮膚的摩擦。

有了 PadPillow，就可以自由自在地在沙發上使用 iPad，更
動姿勢也沒關係，雙手也不再受限。可以坐著用、躺著用、
趴著用，或是拿來看雜誌，要使用 Apple 的藍芽鍵盤也沒問
題。丹寧布枕頭的造形，除了舒適、方便清洗之外，它就是
一件輕便的家具，一顆柔軟的抱枕，完全融入居家環境，沒
有負擔。後來我們又多出了好幾款顏色，供使用者依個人喜
好挑選，成為實用的家飾品。

PadPillow 的設計清楚明白，而且能解決問題。這個設計不
但完全從使用需求出發，誠意十足，同時也是非常誠實的設
計：看到的造形就說明了它的功能，一目了然。好的設計雖
然簡單，卻能發揮最大的功效。當設計對了，便能帶來前所
未有的使用體驗與喜悅。

33

手指的延伸：
IPEVO Chopstakes

iPad 和 iPhone 的觸控式螢幕讓使用電腦和手機變得很自然、很簡單，不再受鍵盤或滑鼠所限制。不過，雖然說直接使用手指是最靈活也最便利的，但有時候像觸控筆這樣的輔助品仍是有必要的。觸控的輔助裝置可以提升操作的精準度，像是中文輸入和畫畫，用觸控筆還是可以減少錯誤，達到更精細的效果；還有譬如像老師要指出螢幕上特定位置或資訊時，如果用手指就會擋住畫面；還有一個需要觸控輔助裝置的原因，則是希望保持螢幕表面的清潔。

我們發現所有觸控器材仍然都局限在「筆」的觀念，拿來取代手指寫字或畫畫，就像平常拿筆在紙張上書寫一樣。不過這種理所當然的邏輯，因為受到單一觸控點的限制，使得 iPad 和 iPhone 的多點觸控功能無法發揮。多點觸控在放大、縮小畫面，以及拖曳或旋轉時特別好用，若是使用一般的觸控筆，這些功能就派不上用場了。

但如果放下「筆」的觀念，而改用「筷子」呢？

筷子的好處在於它可以單手操作兩支；同時，後粗前細的形狀可以平衡重量，依個人習慣分配施力點，而且尖端較為細長的形狀正好符合觸控器材精準點選的需求。

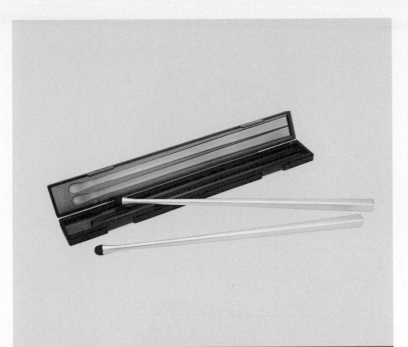

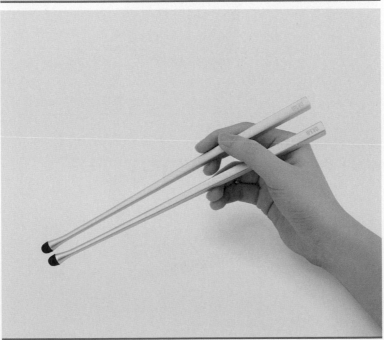

Not for eating.

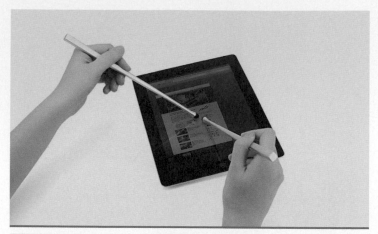

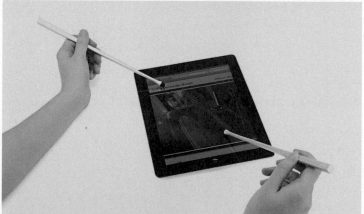

手指的延伸：IPEVO Chopstakes multitouch styli (2011)

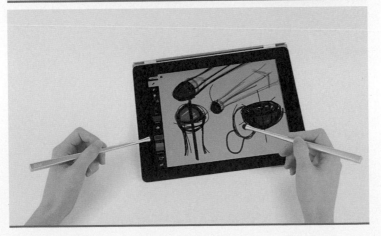

因此我們沿用了老祖宗的智慧，研發了多點觸控組筆 Chopstakes。整體使用鍛鋁合金，如同筷子一般纖細的前端，除了增加觸控的精準度，也不會遮掩到畫面；較為厚實的後端，保持使用時抓握的平衡，好拿不易掉。

兩支一對的 Chopstakes，可單支使用，更可用雙手各拿一支來多點觸控。我們在橡膠觸控筆頭下了很多功夫，感應準確度極高。半圓球狀的全向性觸控筆頭，不挑角度，無論平時使用 iPad 的習慣手勢為何，都不會影響觸控的準確度。無論是放大縮小、旋轉、拖曳、書寫、繪圖、指示或同時使用雙手的功能，Chopstakes 都可以像我們的拇指與食指一樣，靈活操作螢幕。

產品同時還附有半透明的專用收納盒，並有大小兩種尺寸。較短的 S 型，適用於大量打字，或是需要快速準確的觸控功能時使用；而較長的 L 型，則在展示或會議中，進行簡報、多媒體學習的情況下，可做為有觸控效果的簡報筆使用。

設計師的突發奇想透過精密的執行細節，跳脫傳統框架，變成手中創新的使用體驗。但請注意，Chopstakes 可不是拿來夾菜的！

上市不久後，一位使用者又發現Chopstakes的另一種功能，他的故事讓我們非常驚喜。我們向來很歡迎使用者與我們分享他們使用產品的獨特方式。

Sallie 和 Ken 就讀高中的兒子 Richard 和一般的中學生一樣，愛玩戰略遊戲、愛看球賽。不過由於雙手與雙腿不便，因此他大部分的活動被局限在輪椅上。Sallie 希望能找到一個工具輔助兒子學習，以及在課堂上的互動。愛子心切的父母

先是找到輪椅用的 iPad 支架，將 iPad 安裝在適合的位置，但雙手不便的 Richard 還需要其他的輔助才能夠使用他的 iPad。

他們找到了 Chopstakes。Ken 是一家陶瓷金屬工廠的經理，廠裡的員工很樂意提供技術上的協助來幫忙 Richard。他們將 S 型的 Chopstakes 末端削薄並略做處理，然後黏上一支金屬棒，後端可以讓 Richard 咬著。這麼一來，Richard 就可以用嘴操控 Chopstakes，而半圓球狀的全向性觸控筆頭讓 Richard 可以隨心所欲地使用 iPad。

Ken 告訴我們 Richard 適應得很好，「事實上，最困難的部分是要說服學校讓他帶 iPad 到學校去。」學校得在 Richard 的 iPad 上加一些設定，限制進入像是 Facebook 這些在學校裡不能使用的網站。學校也可以把 Richard 的作業輸入 iPad 裡，讓 Richard 帶回家做，對他的學習幫助很大。

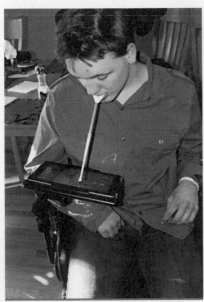

不止是手指的延伸……

給年輕設計師的三個建議

聊到這裡，我想各位對我核心的設計理念已經有了一些了解。在 IPEVO，我常會給我們的設計師三點建議。幾年下來，我發現這三點建議事實上就是 IPEVO Design 的根本價值──或說是我全心相信的觀念。因為這些特質，讓 IPEVO 的作品與眾不同。

我相信這些觀念對任何一個期望自己更上層樓的年輕設計師都會有幫助。

脫掉設計師的帽子 Think beyond a designer

身為設計師除了培養自己的專業能力之外，也要能夠脫離「我在做設計」、「我是設計師」的這種角色限制。尤其經過工業設計的養成，很多設計師在創作時，會只看到像是表面的處理這類的細節，似乎以為設計師的工作僅止於此。這些細節固然重要，但如果想要在設計上有所突破的話，必然需要有脫離設計師角色的思考，也要能夠從消費者或製造者等其他的角度來看待作品設計。

「設計師 CEO」的身分讓我同時必須顧慮到設計之外，譬如營運、製造與行銷等其他的面向。設計對我來說已經成為一

套非常實用的工具,產品設計中的道理也可以運用在行銷策略上。做為產品的設計師,你必須要對從製造到銷售到使用的各個環節都有所涉略,並運用設計去解決其中的問題。重新認識設計的力量,讓設計成為主導,這樣才能提升自己設計的敏感度與創新能力。

思考創作背後的意義 Find real problems to solve

設計師的工作不在於做出一個很酷的東西。不要忘記我們設計的產品最終會成為使用者的工具或媒介,一支球拍就要適合打球,最好還能讓打球的經驗更上層樓,與這個目標不相關的「設計」都沒有意義,不過是些無謂的裝飾而已。我們設計的不是一台話機,而是溝通行為本身。我們設計的不是 iPad 的支架,而是你使用 iPad 的方式。我們挖掘使用物件背後真正的目的,然後為這個目的設計一個可以延伸使用經驗、提高使用品質的工具。

發展屬於自己的觀點 Develop our own take

一旦你鎖定了待解決的問題,接下來就是你做為設計師最重要的工作了——如何發展出屬於你自己的想法與設計的切入點。重點不是一個產品應該要是什麼樣子,而是你認為如何才能透過你特有的切入方式,解決眼前的問題。怎樣的造形可以達到目的?能不能有效解決問題、提升使用經驗?使用時的情感層面是否也有顧及?一切取決於你針對這些問題所提出的解決之道,只有你的原創能力能讓你的作品在世界上獨樹一幟。如果你想靠複製「Apple style」變成 Apple,你的作品最後只會成為另一個想變成 Apple 的韓國╱中國╱臺

灣產品。尤其在現在這個應用設計軟體的門檻大大降低的時代，許多人學了幾種工具就認為自己是個設計師，但真正決定設計師專業的必要條件，是他在設計上獨特的判斷與創造能力。

美國文化藝術評論家 Dave Hickey 曾説：

"As artists you're not here to resist mediocrity or critique it; you're here to replace mediocrity. You are in the freedom and excellence business. Neither is normal, nor are you."

(身為創造者，你的職責並不是抗拒或批判平庸，而是要取代平庸。你的工作是創造自由與創造卓越，這兩件事都不平凡，所以你也不能太正常。)

DRIVEN BY DESIGN
有道理的設計
設計師CEO的跨線思考

綠蠹魚叢書 YLK37

作者	洪裕鈞 Royce
副主編	沈維君
封面暨內頁設計	元素集合
出版四部總編輯暨總監	曾文娟
企劃	王紀友
圖片提供	愛比科技
	XRANGE 十一事務所
	洪裕鈞

發行人　王榮文
出版發行　遠流出版事業股份有限公司
地址　台北市 100 南昌路 2 段 81 號 6 樓
電話　2392-6899
傳真　2392-6658
郵撥　0189456-1
著作權顧問　蕭雄淋律師
法律顧問　董安丹律師
輸出　中原造像股份有限公司

2012 年 8 月 15 日　初版一刷
行政院新聞局局版臺業字第 1295 號
售價新台幣 320 元
(缺頁或破損的書，請寄回更換)
有著作權·侵害必究 (Printed in Taiwan)
ISBN：978-957-32-6999-1 (平裝)

遠流博識網 http://www.ylib.com　E-mail: ylib@ylib.com

國家圖書館出版品預行編目 (CIP) 資料

有道理的設計：設計師CEO的跨線思考／
洪裕鈞著. ——初版. ——臺北市：遠流，2012.08
　面；　公分. ——(綠蠹魚叢書；YLK37)
ISBN 978-957-32-6999-1 (平裝)
1.產品設計　2.創造性思考
964　　　　　　　　　　　　　101009971